그림으로
말할 수밖에
없었다

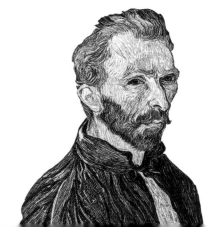

# 그림으로
# 말할 수밖에
# 없었다

그 림 으 로   본   고 흐 의   일 생

이동연 지음

창해

# Contents ──

● 해바라기가 피었습니다

● 둥지

## ● 노란 집을 빌리다

## ● 고흐와 고갱, 가까이하기엔…

## ● 들판과 밀밭과 까마귀와 뿌리

일러두기

• 화가 이름이 없는 그림은 모두 빈센트 반 고흐의 작품입니다.

• 그림 사이즈는 서양식 표기로 세로×가로이며, 길이 단위는 cm입니다.
  (예 : 58×43 = 세로 58cm×가로 43cm)

• 수록된 도판들은 퍼블릭 도메인을 사용했습니다.

인생이란 걷는 것.
목적지에 도달했다 해도 또 다른 곳을 향해 걷고 또 걷는 것.
별에 다다를 때까지 걷는 것.
걷다가 걷다가 별이 되면 은하수로 흐르는 것이 인생.

해바라기가 피었습니다

Van Gogh

## ● 해바라기가 피었습니다

테오에게

내게 확실한 것은 아무것도 없지만, 저 별빛이 내게 꿈을 꾸게 하지.

나는 그림을 꿈꾸고, 그림은 내 꿈을 나타내고 있단다.

_ 형으로부터

1853년에 태어난 빈센트 반 고흐와 네 살 어린 동생 테오 반 고흐는 20여 년간 900여 통의 편지를 주고받는다. 형제는 네덜란드의 작은 마을 준데르트Zundert에서 들판을 뛰어다니며 자랐다.

고흐가 일곱 살 되던 해 여름, 우연히 노란 해바라기가 수북이 피어 있는 곳을 보았다. 그곳에 가보니 조그만 비석이 있었다. 그런데 비석에 자신의 이름이 새겨져 있는 게 아닌가.

빈센트 빌럼 반 고흐.

너무 놀랐다. 달려가 어머니에게 물었다.

"네 형이야. 태어난 날에 바로 죽었지. 다음 해에 네가 태어나 형 이름을 너한테 붙인 거야."

죽은 자식을 황량한 벌판에 묻은 어머니는 주변에 해바라기 씨를 한 움큼 뿌렸고, 그 해바라기가 해마다 만발하고 있었던 것이다. 그 뒤부터 해바라기는 고흐에게 절망을 뛰어넘는 희망의 상징이 되었다.

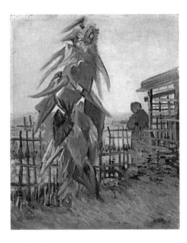

〈해바라기가 있는 농장〉, 1887, 네덜란드, 암스테르담, 반 고흐 미술관.

〈해바라기가 있는 농장〉은 고흐가 파리에 있던 1887년에 그린 해바라기 연작 중 하나다. 그 당시 얼마나 궁핍했던지 고흐는 1885년 네덜란드에서 그린 〈여인의 초상〉 뒷면에 이 그림을 그려야 했다.

훌쩍 자란 해바라기가 태양처럼 농가 울타리 안을 내려다보고 있다.

이 해바라기를 중심으로 왼쪽에 파리 클리시 지구의 공장 굴뚝이 보이고, 울타리 너머 저 멀리 도시가 있다. 해바라기 왼쪽 초로의 여인은 실루엣처럼 처리되어 있는데, 상념에 빠져 있는 모습이 역력하다. 이 여인을 그릴 때 고흐는 어머니를 떠올렸으리라.

어머니에게 죽은 형에 대한 이야기를 듣고 난 뒤, 고흐는 간혹 '내가 죽은 형 대신 사는 게 아닌가' 하는 생각을 하곤 했다. 아들을 잃고 큰 충격을 받았던 어머니는 또 아이를 잃으면 더는 견디기 힘들까 봐 고흐에게는 아예 깊은 정을 주지 않았다.

고흐는 모두 12점의 해바라기를 그렸다. 〈두 송이 해바라기〉와 〈네 송이 해바라기〉는 파리 시절인 1887년 여름에 해바라기를 꺾어다 놓고 그린 작품이다. 고흐는 이 가운데 〈두 송이 해바라기〉를 고갱에게 선물했다. 고갱은 색상의 대칭이 완벽하다며 경외감을 품고 이 작품을 자기 침실에 걸어둔다.

〈두 송이 해바라기〉, 1887, 캔버스에 유채, 43×61, 미국, 뉴욕, 메트로폴리탄 미술관.

〈네 송이 해바라기〉, 1887, 네덜란드, 오테를로, 크뢸러뮐러 미술관.

　고흐가 처음 해바라기를 그린 곳은 파리였다. 여름이 끝나갈 무렵 정성을 다해 말려놓은 해바라기를 보며, 과감한 색상의 대비와 힘있는 붓 터치로 묘사해놓았다.

　해바라기의 강렬한 노랑 색조를 얼마나 좋아했던지 고흐는 아무리 힘겨운 일이 있어도 이 색조를 보면 다시 고무되었다. 해바라기 그림을 그릴 때는 꽃이 일찍 지는 것을 잘 알기에 해가 뜨자마자 작업을 시작했다.

　고흐가 그린 해바라기를 보면 야생 해바라기보다 모양도 빛깔도 태양을 더 닮았다. 고흐는 해바라기를 통해 만물의 근원인 태양을 그렸던 것이다.

## ● 구필 화랑의 유능한 화상

불꽃같은 정열로 그림을 그렸던 화가 고흐의 소년 시절은 어땠을까?

고흐의 꿈은 본래 화가가 아니라 파브르 같은 곤충학자였다. 그래서 많은 곤충의 이름을 알아냈고, 일일이 관찰하며 수집하고 분류했다. 외국어에도 재주가 있어서 독일어, 프랑스어, 영어를 모국어인 네덜란드어만큼 할 정도였다.

고흐에게 미술은 그야말로 취미였다. 아마추어 아티스트인 어머니 안나 코르넬리아Anna Cornelia에게 영향을 받은 것이다. 코르넬리아는 들판에 나가 야생화를 보고 드로잉하거나 채집한 꽃다발을 대상으로 수채화를 그리는 것이 취미였다. 고흐도 그런 어머니를 따라 가끔 목탄이나 펜으로 데생을 했다. 고흐가 아홉 살에 그린 〈다리〉를 보면 화가로서의 재주가 드러난다.

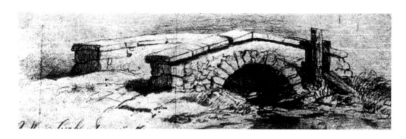

〈다리〉, 1862, 네덜란드, 오테를로, 크뢸러뮐러 미술관.

개울 위로 다리가 놓여 있다. 한 사람이 겨우 건널 정도지만 아치형으로 공들여 만들어 튼튼하다. 이 다리를 건너면 황량한 벌판이 나오고, 조금 더 가면 노란 해바라기꽃 아래 고흐의 형이 묻혀 있다. 고흐는 이 광경을 날마다 보아 노란색을 선호하게 된 것이다.

고흐는 초등학교를 다니다가 도중에 그만두고 동생들과 함께 가정교사 안나 버니Anna Birnie에게 3년간 배웠다. 화가의 딸이었던 버니는 드로잉도 가르쳤고, 찰스 디킨스 등의 소설을 함께 읽었다. 그때 익힌 솜씨로 고흐는 〈헛간과 농가〉를 그려 아버지 테오도루스 반 고흐Theodorus van Gogh의 생일을 축하했다.

열여섯 때 고흐는 큰아버지 센트의 소개로 파리의 화상 아돌프 구필Adolphe Goupil이 세운 구필 화랑의 헤이그 지점 사원이 된다. 구필 화랑은 다국적 기업으로 헤이그를 비롯해 브뤼셀, 베를린, 파리, 뉴욕, 런던 등에도 지점이 있었다.

구필과 동업자였던 센트는 프랑스 바르비종Barbizon파의 화풍이 대세가 될 것을 내다보았다. 바르비종은 프랑스 교외의 퐁텐블로 숲속에

〈헛간과 농가〉, 1864, 연필, 20×27, 미국, 시카고, 시카고 아트 인스티튜트.

있는 마을로 이 그림 같은 동네에 모여 살았던 화가들을 바르비종파라
불렀다.

　전통적으로 풍경화는 화가가 어떤 장면을 보았다가 다시 회상하며
화폭에 옮겨 그리는 식이었는데, 바르비종파는 달랐다. 눈앞에 펼쳐진
풍경, 즉 자연과 거기 사는 사람들의 삶을 보며 있는 그대로 화폭에 담
은 것이다. 이들의 자연주의적 리얼리즘이 이후 인상주의로 발전한다.

　센트가 헤이그에서 바르비종파 화가들의 작품을 판매해 대성공을
거두면서 네덜란드에도 바르비종파의 영향을 받은 헤이그 화파가 생
겨났다. 그리고 헤이그 화파의 거장이 마침 고흐의 사촌 매형인 안톤
루돌프 마우베Anton Rudolf Mauve였다.

　어느덧 고흐도 구필 화랑에서 유능한 화상이 되어 있었다. 고흐의
유려한 설명을 들은 고객들은 예외 없이 그림을 구매했다. 바르비종파

화가인 앙리 루소, 카미유 코로, 장 프랑수아 밀레, 귀스타브 쿠르베, 쥘 뒤프레 등도 고흐와 함께 바르비종의 간Ganne 여인숙에서 수시로 어울렸다.

## ● 첫사랑이 남긴 붓 한 자루

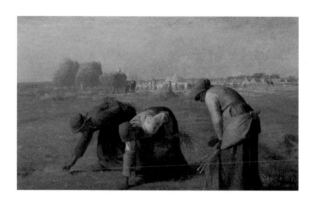

장 프랑수아 밀레, 〈이삭 줍는 여인들〉, 1857, 캔버스에 유채,
83.5×111, 프랑스, 파리, 오르세 미술관.

퐁텐블로 화가의 작품 중에서 고흐는 밀레의 그림을 가장 좋아했다. 서정성은 물론 생生의 경외감이 담겨 있기 때문이다.

추수가 끝난 들녘에서 세 여인이 이삭을 줍고 있다. 평범하기 그지 없는 일상인데도 그림의 분위기가 숭고하다. 목사의 아들 고흐는 하와 가 선악과를 따 먹는 죄를 범해서 받은 형벌이 '이마에 땀을 흘려야 하 는' 노동이라 배웠다. 그처럼 노동이 형벌이라는 관념을 지니고 있다

가 노동을 숭고하게 그린 이 그림을 보았으니 충격을 받을 수밖에 없었다. 이삭을 줍고 있는 여인들 앞에 선 고흐는 옷깃을 여몄으며, 한동안 형언하기 어려운 감동에 빠져 지냈다.

그 뒤 고흐는 구필 화랑의 런던 지점으로 옮기게 된다. 이때 그의 나이는 열아홉 살이었다. 구필 화랑의 헤이그 지점장 헤르마누스 터스티그Hermanus Tersteeg는 고흐의 부모에게 이 사실을 알렸다.

"두 분의 아드님은 화가들은 물론 고객들에게도 최고의 인기를 끌고 있습니다. 그 공적으로 이번에 승진해서 런던 지점으로 가게 되었습니다."

같은 해에 동생 테오도 구필 화랑의 브뤼셀 지점에 입사했다.

런던에 도착한 고흐는 어떤 계기였는지는 확실치 않지만 두 명의 노처녀가 앵무새를 기르던 집에 머물렀다.

그곳에는 독일인 세 명도 함께 기거했다. 이 독일인들은 피아노 치고 노래하기를 즐기는 사람들이었으며, 사치스러운 생활을 했다. 이들과 몇 번 어울려본 고흐는 과소비를 따라가기 힘들다는 것을 깨닫고는 두 달 만에 그 집에서 나왔다.

두 번째 하숙집은 여주인 우르술라의 3층 건물이었다. 여기서 고흐의 첫 연모가 시작된다. 우르술라의 딸 외제니 로이어Eugenie Loyer를 보는 순간 첫눈에 반한 것이다.

외제니는 전형적인 영국인으로 수줍은 듯하면서도 쾌활했다. 그녀는 런던 지리를 잘 모르는 고흐를 데리고 하이드파크나 템스 강가를 거닐었고 대영박물관과 미술관, 오래된 수도원 등도 찾아다녔다.

외제니와 함께한 영국 생활이 얼마나 즐거웠던지 고흐는 테오에게 이런 내용의 편지까지 보냈다.

모든 것이 다 좋다. 하숙집도 좋고, 런던을 둘러보는 것도 좋고, 영국의 미술, 소설, 시는 물론이고 이들이 사는 방식까지도 마음에 쏙 든다.

그러던 어느 날, 숲이 우거진 하이드파크에서 고흐는 큰 용기를 내서 외제니에게 사랑을 고백했다. 외제니는 그럴 줄 알았다는 듯 잠시 머뭇거리다가 난처한 표정을 지으며 말했다.

"미안해, 미리 말하지 못해서."

"뭘?"

"사실은 올가을에 결혼하기로 약속한 사람이 있어."

어이없어 하는 고흐에게 그녀는 붓 한 자루를 주고는 뒤돌아 달려 갔다.

고흐는 그동안 말을 안 해서 그렇지 외제니도 자신을 좋아한다고 믿고 있었다. 외제니의 행동이 그렇게 보였던 것이다. 그래서 그녀에게 시간과 돈을 써가며 정성을 기울였건만, 정신 차리고 보니 그것은 혼 자만의 사랑이었다. 더구나 외제니와 약혼한 사람이 자신보다 먼저 하 숙을 한 사람이었다니…….

고흐는 실연의 충격으로 더 이상 런던에 있을 수 없었고, 결국 자청 해서 파리 본점으로 옮겼다. 때마침 파리에서는 평소 고흐가 선호한 화가 카미유 코로Camille Corot 추모 1주기 전시회가 열리고 있었다.

카미유 코로, 〈모르트퐁텐의 추억〉, 1864, 캔버스에 유채,
65×89, 프랑스, 파리, 루브르 미술관.

고흐는 코로의 전시회를 둘러보고 나서 〈저녁 Le soir〉을 석판화로 떠서 침실에 걸어두었다.

그 뒤로 고흐가 조금씩 변하기 시작했다. 고객들과 다투기 시작한 것이다. 이전에는 뛰어난 화상의 자질을 보여주며 고객을 존중했던 고흐가 고객의 예술관이 자신과 조금만 달라도 일절 양보하지 않게 된 것이다.

고흐는 실연의 아픔을 겪은 데다 영국의 산업혁명 현장에서 목도한 노동자들의 열악한 현실에 충격을 받았다. 아울러 시류에 맞는 작품에만 거액을 투자하는 고객들에게도 회의를 느꼈다.

결국 돈 많은 고객들의 발길이 끊기자 고흐도 일을 그만두어야 했다. 구필 화랑에서 화상으로 근무한 지 7년째 되던 해였다.

어느덧 20대 중반이 된 고흐에게 남은 것이라고는 외제니가 준 붓한 자루뿐이었다. 전도유망한 화상의 길을 접고 이제 무엇을 해야 하나 고민하던 중 다행히도 길이 열렸다. 영국 켄트주에 있는 해안가 마을 램스게이트Ramsgate의 학교에 프랑스어 보조교사로 채용된 것이다.

## ● 걷고 또 걷고… 인생은 길을 걷는 것

고흐는 걷기를 좋아했다. 당시는 교통이 불편한 시대이기도 했지만, 웬만하면 걸어 다녔다. 런던에 처음 갔을 때도 바로 그 주간부터 런던에 있는 유명한 언덕 박스힐까지 걸어갔다. 값싼 열차를 탈 수 있었는데도 굳이 6시간 넘게 걸어간 데는 이유가 있었다. 기차를 타고 훌쩍 지나치면 걸을 때 비로소 만나는 풍토와 풍속, 지세와 자연을 놓치게 될 것이기 때문이었다.

구경하러 갈 때는 물론이고 누구를 만날 때나 그림을 그리러 갈 때도 충분히 시간을 두고 걸어 다녔으며, 가방에 늘 알퐁스 도데의 책을 가지고 다녔다. 고흐는 도데의 작품을 읽을 때마다 '글 속에 담긴 색깔이 참 곱다'고 느꼈다.

인생이란 걷는 것.

목적지에 도달했다 해도 또 다른 곳을 향해 걷고 또 걷는 것.
별에 다다를 때까지 걷는 것.
걷다가 걷다가 별이 되면 은하수로 흐르는 것이 인생.

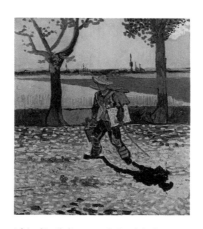

〈길을 걷는 화가〉, 1888, 캔버스에 유채, 48×44.

〈길을 걷는 화가〉는 1888년 늦가을에 태양의 화가라 불리는 고흐
가 아를에서 별의 작가인 도데의 마을 타라스콩으로 걸어가는 자화상
으로, 자신의 내면세계를 탐색한 그림이다.

한 사람이 아무도 없는 신작로에 밀짚모자를 쓰고 걷고 있다. 가방
을 매고 양손에 화구를 들고 목적지를 향하는 발걸음에 그림자만 따
라오고 있다. 그래도 걷는 걸음마다 색다르게 펼쳐지는 자연을 보느라
외로울 틈이 없다.

고흐는 왜 이렇게 걸으면서 경치에 심취하려 했을까. 화가란 사람들

에게 자연을 이해하고 사랑하는 법을 그림을 통해 알려줘야 한다는 신념이 있었기 때문이다.

　고흐가 아직 임시교사로 있을 때 바로 아래 여동생인 안나가 런던에서 가정교사로 일하고 있었다. 그는 이 동생을 만나러 수백 리 길을 걸어갔다.

　해가 있을 때 숲과 들판과 해안과 거리를 지나다가, 어둑해지면 너도밤나무 아래서 자고 동이 터오면 다시 걸어갔다. 그래도 고흐는 피곤한 줄 몰랐다.

　고흐가 학교에서 받는 보수로는 겨우 숙식을 해결할 수 있을 정도였다. 그나마도 학교 재정이 어려워져서 2개월 만에 그만두고는 아버지가 새로 이사한 에텐으로 가야 했다. 고흐는 에텐에서 잠시 머물다가 큰아버지 센트의 소개로 도르드레흐트의 한 서점에 취직하게 되었다.

　그림을 팔던 습관대로 책을 이해하고 나서 팔려고 하니 책방 주인은 그를 별로 좋아하지 않았다. 결국 고흐는 흥미를 잃어버려 서점 일도 3개월 만에 그만두었다.

　다시 에텐으로 돌아온 고흐는 할아버지, 아버지의 뒤를 이어 목사가 되기로 결심하고 신학교에 들어갔다. 하지만 그것도 오래가지 못했다. 수업시간에 정통 교리를 배울 때 현실과 유리되었다고 이의를 제기하며 그만둔 것이다.

　고흐는 청춘다운 패기로 자신의 신념을 그럴듯한 옷차림과 설교가 아니라 삶으로 보여주겠다고 결심한다. 그리고 1878년 성탄절 무렵

벨기에 남부의 보리나주 탄광촌에 전도사로 간다. 그곳은 수많은 탄광 지대 중에서도 가장 열악한 탄광이었다.

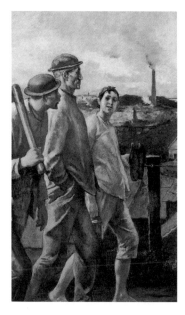

콩스탕탱 뫼니에, 〈광부들의 귀가〉,
캔버스에 유채, 159×115, 벨기에, 앙베르, 왕립미술관.

보리나주의 탄광은 소문대로 지옥 같았다. 잿빛 하늘 아래 오두막이 늘어서 있고, 그 앞으로 석탄더미가 거대하게 쌓여 있었다. 광부들은 해가 뜨기 전 하얀 입김을 내뿜으며 우르르 갱 안으로 들어갔다가 해가 지고 나서야 지친 몰골로 나왔다. 태양을 볼 시간이 없어 모두 병자 같은 모습이었다.

고흐는 얼마 안 되는 월급까지 털어서 이들을 도왔다. 갱도에 불이 나서 무너질 때도 그 자리에 함께하며 진심으로 광부들과 함께 삶을 나누고자 했다.

그렇게 6개월을 보내던 중 고흐를 보리나주로 파송했던 전도협회에서 고흐에게 해고 통보를 했다. 이유는 간단했다. 설교자가 품위 없게 광부들과 함께 탄가루를 뒤집어쓴다는 것이었다. 즉, 고흐가 하는 대로 그냥 내버려두면 설교만 하고 헌금을 받아 풍족하게 사는 자신들의 입장이 곤란해질 수 있었기 때문이다.

순수했던 고흐는 전도협회의 처사를 이해할 수 없었다.

'광부들의 빈곤은 내버려두고 말로만 위로를 하는 것이 교회란 말인가?'

고민하던 고흐는 전도협회를 직접 찾아가기로 한다.

## ● 천 마디 말보다 한 장의 그림

고흐는 보리나주에서 브뤼셀까지 먼 길을 걸어가 전도협회 관계자를 만나 복직을 요청했다. 하지만 한마디로 거절을 당했다. 전도협회에서 고흐의 순수한 열정을 무시한 것이다.

고흐는 그동안의 신념이 와르르 무너지는 느낌이었다.

'삶이 없는 신앙이 무슨 의미가 있나? 말장난에 불과하지.'

〈에텐의 길〉을 보면 한 남자가 기둥 위가 잘린 가로수 길에서 빗질을 하고 있다. 마차도 다니는 주요 도로지만 붐비지 않아 사람들이 편하게 걷는다. 광산을 떠난 고흐는 이 길을 통해 에텐에 있는 부모님의 집으로 돌아갔다.

벌써 나이가 서른을 바라본다. '무엇을 해야 할까' 고민하며 외부와 단절한 채 고흐는 이미 버린 종교인의 길을 대신할 뭔가를 필사적으로 찾기 시작했다.

〈에텐의 길〉, 1881, 15.1/2×22.3/4, 미국, 뉴욕, 메트로폴리탄 미술관.

마침내 천직을 찾았다. 바로 화가!

이렇게 37세까지 고흐의 화가 인생 10년의 드라마가 시작된다. 이 10년 동안 유화 900여 작품과 드로잉 1,100여 작품을 완성했으며, 기적같이 딱 한 작품만 팔렸다. 그러나 누가 알았으랴. 고흐의 작품이 훗날 역사상 최고가를 형성할 줄을……

화가로 살겠다고 결심한 고흐는 그 즉시 프랑스 농민화가 쥘 브르통Jules Breton을 찾아갔다.

걷는 것도 좋아하고 교통비도 아낄 겸 해서 1주일 이상 걸어서 갔다. 그러나 스튜디오를 둘러보고는 브르통을 만나보지도 않고 발길을 돌렸다. 그림은 아주 좋았지만 힘겨운 농부의 삶을 그리는 스튜디오가 너무 화려했던 것이다. 고흐의 눈에는 브르통도 말과 삶이 다른 브뤼셀의 고위 성직자들처럼 보였다.

'그래, 내 그림으로 사람들을 어루만지자. 힘겨운 실상을 그림으로 그리자. 한 장의 그림이 천 마디의 설교보다 더 감동이지. 그림을 본 사람들이 고흐는 마음이 참 따뜻하다고 말하게 하자.'

그는 이 결심을 파리 구필 화랑에서 그림을 판매하던 테오에게도 알렸다. 테오도 크게 기뻐하며 형이 좋은 화가가 되도록 최대한 후원하겠다고 약속했다.

쥘 브르통, 〈지친 모습의 이삭 줍는 사람〉, 1880, 94×63.8,
미국, 클리블랜드, 클리블랜드 미술관.

그 뒤 고흐는 벨기에의 브뤼셀 왕립미술학교로 갔고, 고대 미술과 흉상 등 데생 과정에 등록했다. 하지만 1년도 채 못 되어 그만두었다. 그림 수업을 받기보다는 혼자 익히기를 좋아했기 때문이다.

다시 에텐으로 돌아가는 길, 고흐는 잠시 풍차가 많은 도르드레흐트

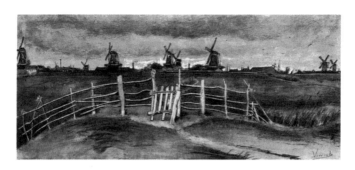

〈도르드레흐트 근처의 풍차〉, 1881, 네덜란드, 오테를로, 크뢸러뮐러 미술관.

에 멈췄다.

풍차는 저지대에 둑을 쌓고 바닷물을 빼내며 방앗간으로도 사용한다. 날씨가 흐린 가운데 간간히 비가 내리고 있었다. 고흐는 우산 속에서 수십 대의 풍차가 있는 장면을 스케치했다.

〈구필 화랑에서 일할 때의 고흐〉, 1873.

인생이란 걷는 것.
목적지에 도달했다 해도 또 다른 곳을 향해 걷고 또 걷는 것.
별에 다다를 때까지 걷는 것.
걷다가 걷다가 별이 되면 은하수로 흐르는 것이 인생.

Van Gogh

## ● 케이, 이 손이 불꽃을 견딜 시간만큼이라도

고흐가 에텐에 돌아오니 외삼촌의 딸 케이 포스 스트리케르Kee Vos Stricker가 휴가차 와 있었다. 암스테르담에 사는 그녀는 고흐보다 일곱 살 연상으로 여덟 살짜리 아이를 둔 미망인이었다.

런던에서 고흐는 정혼자가 있는 줄도 모르고 외제니에게 열정을 쏟았다가 실연한 경험이 있었다. 그래서일까? 다시 싱글이 된 케이 포스에게 급격히 관심을 쏟는다. 당시는 사촌과도 결혼하던 때라 둘이 사랑한다 해도 이상할 것은 없었다. 케이도 고흐에게 호감을 보였다.

그런데 달콤해진 둘 사이를 눈치챈 고흐의 아버지는 둘이 같이 있는 것을 싫어했다. 가족 사이에 묘한 분위기가 형성되자 두 사람은 호젓한 곳만 골라 산책을 다녔다. 하루는 고흐가 개울물이 졸졸 흐르는 숲속에서 로맨틱해져서는 결혼하자는 말을 꺼냈다.

케이는 얼굴이 홍당무가 되더니 소리쳤다.

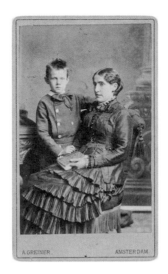

A. 그리너의 사진, 〈케이 포스〉, 1881, 네덜란드, 암스테르담.

"절대 안 돼! 절대로 그럴 일은 없을 거야. 절대 있을 수 없는 일이야."

그리고 케이는 뛰어가버렸다.

다음 날 케이는 암스테르담으로 돌아가고 말았다. 케이와 고흐가 만난 지 2주일째 되던 날이었다.

고흐는 케이에게 편지를 보냈다. 케이는 답장도 없었고, 편지를 반송하지도 않았다. 또 여러 차례 편지를 보냈지만 결과는 같았다. 고흐는 그래도 케이의 답장을 기다리고 또 기다렸다.

답답한 마음도 달래고 스케치도 할 겸 야외로 나간 고흐는 낫으로 풀을 베는 소년을 만났다. 고흐는 평소 "예술가는 자연을 직면하고 자

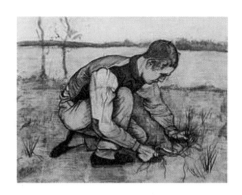

〈낫으로 풀을 베는 소년〉, 1881, 네덜란드, 오테를로, 크뢸러뮐러 미술관.

기 안으로 소화해 움켜쥐어야 한다"는 소신을 품고 있었다. 〈낫으로 풀을 베는 소년〉은 그러한 고흐의 소신을 은유적으로 담고 있다.

끝내 케이가 답장을 보내지 않자 진심을 알고 싶었던 고흐가 암스테르담으로 달려가 케이의 부모를 만났다.

"케이를 만나게 해주십시오. 제 손이 이 불꽃 속에 견딜 수 있는 시간만큼이라도……."

그러면서 고흐는 램프 불에 손을 넣었다. 화들짝 놀란 케이의 아버지가 입김을 불어 램프 불을 꺼버렸다. 그러고는 고흐에게 케이의 편지를 건네주었다.

우리는 이루어질 수 없는 사랑입니다.
또한 저도 더 이상 당신을 좋아하지 않습니다.
잊어주세요.

그러고 나서도 고흐가 케이를 잊지 못하고 괴로워하자 아버지는 아들을 야단쳤다.

"너희 둘 다 별 수입도 없지 않으냐? 양육비 마련도 어려울 게다. 누구 고생을 시키려고 이러는 거냐? 혹시 테오에게 도움을 받아 살 생각이냐? 서른이 다 되도록 정신 못 차리려면 차라리 집을 나가라."

마침 그날은 성탄절이었다. 아버지와 심하게 언쟁을 한 고흐는 헤이그로 떠났다. 그리고 다시는 에텐으로 돌아오지 않았다.

헤이그에서 1882년까지 2년 동안 머무르며 고흐는 동생 테오가 보내주는 돈으로 아틀리에를 빌렸고, 안톤 마우베를 찾아가 지도를 받았다. 마우베는 고흐에게 물감을 더 많이 사용해보라고 권했다.

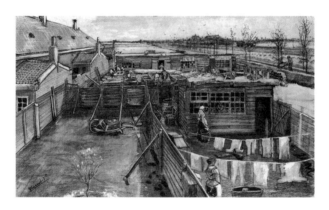

〈화가의 작업실에서 본 목수의 작업장〉, 1882, 네덜란드, 오테를로, 크뢸러뮐러 미술관.

〈화가의 작업실에서 본 목수의 작업장〉은 고흐의 아틀리에에서 바

라본 모습을 그린 작품이다. 목재가 야적된 곳에서 목수들이 문틀 같은 것을 만들고 있다. 그 옆에 주택이 있고, 앞에는 세탁장이 있다. 이 작품은 당시 생활상을 알 수 있는 귀한 자료이기도 하다.

## ● 창녀와의 동거

고흐는 마우베의 세심한 데생 과정을 익히며 시엔Sien이라는 여성을 모델로 세운다. 본명이 클라시나 마리아 호르닉Clasina Maria Hoornik 이었던 그녀를 고흐는 시엔이라 불렀다.

시엔의 인생은 기구했다. 그녀에게는 도와야 할 가난한 노모와 먹고 살기도 빠듯한 오빠가 있었다. 게다가 다섯 살짜리 딸 마리아와 임신 중인 아이도 있었다. 아이의 아빠는 무책임한 짓을 저질러놓고 자취를 감추어버린 상태였다.

시엔은 할 수 없이 생계를 위해 매춘을 해야 했고, 급기야 매독까지 걸렸다.

〈슬픔〉을 보면 톱으로 자른 듯한 나무 밑동 위에 발가벗은 한 여인이 앉아 있다. 아직 젊은데도 늘어진 가슴에 유두만 볼록하다. 그녀에게는 하늘도 땅도 아무 의미가 없나 보다. 양팔로 무릎을 껴안고 고개

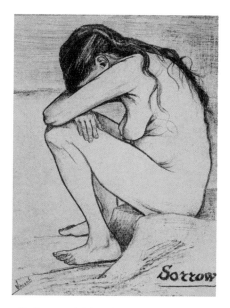

〈슬픔〉, 1882, 네덜란드, 암스테르담, 반 고흐 미술관.

를 숙이고 있는 것을 보면, 그녀의 윤기 없는 등에는 머리카락이 헝클어져 있다.

이 그림이 피부의 색조와 미적 균형을 잘 묘사한 그 어떤 그림보다 감동적인 이유는 무엇일까? 매춘을 할 수밖에 없는 한 여인의 아픔을 인간 존재의 실존적 비애미에 투영해 바로 우리 모두의 스토리로 승화했기 때문이다.

고흐는 개인의 운명을 통해 숙명적인 공통의 절규를 추출해냈다. 그것이 성공이든 실패든, 희망이든 절망이든, 불안이든 기쁨이든 간에.

두 사람은 비 오는 날 헤이그의 밤거리에서 만났다. 당시 고흐는 테

오 외의 가족이나 친척들과는 어색한 사이였고, 테오가 보내주는 돈으로는 부족해서 마른 빵조각으로 겨우 연명하고 있었다. 그래서 처량한 기분으로 거리를 거닐고 있었고, 시엔은 생계를 위해 남자를 찾던 중이었다.

〈우산을 쓴 시엔과 딸 마리아〉를 보면 눈비 내리는 겨울날, 임신한 몸으로 딱히 오갈 데 없었던 시엔이 우산을 들고 서 있다. 곁에는 다섯 살 된 딸 마리아가 있다. 고흐 역시 어려운 환경이었지만, 시엔을 자신의 뮤즈로 삼아 함께 불행을 극복하기 위해 노력하며 그녀와 처음 만날 때의 애잔했던 모습을 화폭에 담아냈다.

〈우산을 쓴 시엔과 딸 마리아〉, 1882.

고흐는 시엔을 자신의 아틀리에로 데려갔다. 시엔을 모델로 해서 60점의 그림을 그렸고, 그녀가 자신에게서 받은 모델료로 집세를 낼 수 있게 해주었다. 물론 그 돈은 모두 테오가 보내준 생활비였다. 그 와중에 고흐와 시엔은 서로 사랑하게 되었다. 둘은 곧 태어날 아이의 요람과 의자도 마련하고 화실에서 동거를 시작했다. 얼마 뒤 시엔은 아들 빌렘을 낳았다.

고흐는 시엔과의 동거 사실을 가장 먼저 테오에게 알렸다.

지난겨울 길거리에서 딸과 함께 떨고 있는 한 여자를 만났어. 모델료를 주고 내 빵도 주었지. 지금보다 더 좋아지면 결혼할 거야. 그것만이 그녀와 아이를 구할 수 있는 길이야.

테오는 형이 열심히 그림만 그린다고 생각했는데 창녀와 동거한다는 소식에 깜짝 놀라 가족들에게 이 사실을 알렸다. 가족들도 반대하며 "왜 하필 창녀냐?"고 했고, 고흐는 "따스한 위로와 생리적 필요 때문"이라고만 답했다.

시엔과 함께 살며 그림을 열심히 그렸지만 수입이 없어 살림은 더 궁핍해졌다. 그래도 고흐는 신이 났다. 시엔의 인간적 온기가 자신의 작업을 응원해준다는 것, 그것만으로도 좋았던 것이다.

숲에 마른가지와 잎사귀가 풍성하게 깔려 있다. 오래된 너도밤나무가 줄지어 서 있고, 흰옷을 입은 여인이 한 나무 옆에 서 있다. 누구일까? 시엔일까?

〈숲속의 흰옷 입은 소녀〉, 1882, 39×59, 네덜란드, 오테를로, 크뢸러뮐러 미술관.

다음 그림은 시엔의 어머니다.

〈시엔 어머니의 초상〉, 1882, 네덜란드, 흐로닝언, 흐로닝어 미술관.

시엔의 어머니는 무심한 듯 무덤덤한 표정이다. 초점 없는 눈으로 화가를 바라본다. 딸과 산다고 하니 그냥 지켜볼 뿐, 도와줄 수도 없고 막을 수도 없는 처지다.

고흐는 이 초상화를 그린 뒤 시엔의 어머니가 사는 집 뒷마당을 스케치했다. 이때까지만 해도 고흐와 시엔 가족의 관계는 그럭저럭 괜찮았다.

문제는 시엔의 오빠였다. 여동생이 고흐와 동거하게 되면서 어머니의 생계를 혼자 책임져야 했던 것이다. 고흐가 조만간 유명해지지 않을까 기대도 했지만, 그림 한 점 팔리지 않는 것을 보니 참을 수가 없었다. 그래서 그는 여동생을 다그쳤다.

"이렇게 살 바에는 헤어져라. 이러다 우리 다 굶어 죽어."

〈앉아 있는 시엔〉, 1882, 58×43. 네덜란드, 오테를로, 크뢸러뮐러 미술관.

시엔도 고민에 빠졌다. 창녀로 살 때보다 더 쪼들리는 삶이었다. 더욱이 자기 때문에 유일한 후원자인 테오와 고흐의 사이도 나빠지게 되었으니 고민되는 게 당연했다.

비바람이 거세던 어느 날, 시엔은 결국 고흐에게 이별을 통보했다.

"당신을 사랑하지만 이쯤에서 그만둬요."

그러고는 돌아서 나가는 그녀의 뒷모습을 고흐는 붓을 든 채 멍하니 바라볼 수밖에 없었다. 동거를 시작한 지 20개월째가 되었을 때의 일이었다.

몹시도 외로워 시엔과 그녀의 딸까지 사랑하며 행복했던 고흐. 시엔 가족이 다시 과거의 구렁텅이로 돌아가는 일이 없도록 열심히 그림을 그려 돈을 벌려 했지만 실패로 돌아갔다. 결국 고흐는 또다시 혼자 남게 되었다.

고흐를 떠난 시엔은 자신과의 관계를 반대했던 테오에게 편지로 심정을 밝혔다.

네. 저, 창녀 맞습니다.
우리 같은 사람은 꼭 바다에 빠져 죽어야만
이 야박한 세상이 끝나겠죠.

## ● 지위나 명예를 탐하지 않는 자연인으로

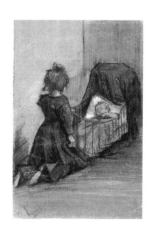

〈요람 앞에 무릎을 꿇고 있는 소녀〉, 1883,
네덜란드, 암스테르담, 반 고흐 미술관.

시엔의 오빠에게 시엔과의 결별을 강요당하고 있을 때, 고흐는 요람
에 누워 있는 빌렘과 자신이 돌보고 있는 여섯 살 마리아를 그렸다.

어떤 부모에게서 어떻게 태어났고, 어찌 살고 있는지 아무것도 알
리 없는 아이가 자고 있다. 누나가 아이를 왕자처럼 지켜주고 있다. 머
리가 헝클어진 상태의 누나는 무릎을 꿇은 채 한 손으로 동생의 요람
을 잡고 있다.

춥고 배고팠던 이 소녀는 눈치챘을 것이다. 아빠 없이 엄마 혼자서 거리를 헤매며 자신을 먹여 살리고 있다는 것을……. 소녀는 왕자처럼 자고 있는 동생을 보며 무슨 생각을 하고 있을까?

그날 창밖에는 초겨울 비가 내리고 있었다. 고흐는 시엔과 결별할 처지에 놓여 있었고, 안톤 마우베와도 사이가 나빠졌다. 고흐는 일상을 그리고자 했는데, 그의 바람과 달리 마우베는 광대하고 평평한 풍경을 묘사하라고 요구했기 때문이다.

고흐는 이에 거부감을 느끼면서도 마우베와 그의 작품에 대해서는 여전히 존중했다. 〈해초 줍는 사람〉을 보면 그림이 청명하다. 이처럼 마우베 등 헤이그 화가들은 세련된 명징성을 추구했다.

안톤 마우베, 〈해초 줍는 사람〉, 캔버스에 유채, 51 ×71, 프랑스, 파리, 오르세 미술관.

시엔이 떠나고 마우베와도 소원해지면서 고흐는 한동안 텅 빈 작

업실에서 혼자 칩거했다. 무엇보다 시엔과 그녀의 두 자녀를 버렸다는 자책감에 시달렸다. 사실 고흐 탓이 아닌데도 이 자책감은 평생 그를 괴롭혔다.

혼자 외롭게 지내던 고흐는 도저히 궁핍을 견딜 수 없었다. 그래서 어쩔 수 없이 부모님이 새로 이주한 뉘넌Nuenen으로 찾아갔다.

'지위나 명예를 탐하지 않는 한 마리 개처럼 자연인으로 살겠다.'

고흐는 그렇게 결심하고 헛간에 아틀리에를 꾸몄다.

고흐가 그리려는 대상은 영웅, 위인, 화려함, 미인이 아니었다. 황량한 대자연과 그곳에서 살기 위해 움직여야만 하는 바로 그 존재들이었다.

고흐는 어떤 것이든 미화하는 것을 싫어했고, 삶의 실체적 진실로만 화폭을 채워 나갔다. 그는 1885년 겨울 파리로 떠나기까지 이곳에서 2년 동안 450여 작품을 완성했다.

뉘넌의 사제관 안에 있던 고흐의 아틀리에(에인트호번 근처), 1883~1884.

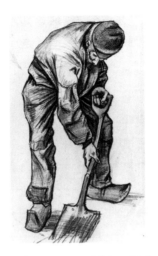

〈삽질하는 사람〉, 연필과 잉크, 47.5×29.5. 네덜란드, 암스테르담, 반 고흐 미술관.

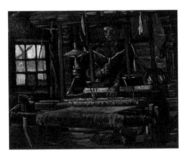

〈직조공〉, 캔버스에 유채, 48×61, 네덜란드, 로테르담, 보이만스 반 뵈닝겐 미술관.

〈눈 속에서 모은 땔감〉은 1884년 겨울, 식탁에 걸어둘 작품을 원하는 부유한 보석상 안툰 헤르만스Antoon Hermans의 요청으로 그린 그림이다. 눈 내린 들판에서 농민 부부와 아들딸이 땔감을 이고 있다. 저 석

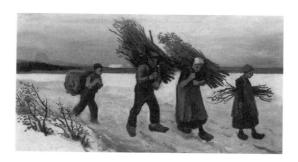

〈눈 속에서 모은 땔감〉, 1884.

양이 지기 전에 집에 도착해서 밥도 짓고 방도 덥혀놓아야 한다.

이듬해 이른 봄, 고흐의 아버지가 갑자기 눈을 감았다. 왠지 그때부터 고흐의 창작열도 급속히 저하되었다. 그는 이를 만회하려고 들라크루아의 《색채론》을 읽기 시작했다. 밀레가 고흐에게 그림의 주제에 대한 감각을 주었다면, 들라크루아는 색채에 대한 안목을 열어주었다. 이런 가운데 고흐는 미완성이던 그림, 〈감자 먹는 사람들〉을 완성한다.

## ● 감자 먹는 사람들

〈감자 먹는 사람들〉은 고흐의 리얼리즘적 특징을 웅변하는 동시에 개인적 염문설과도 관련이 있는 작품이다. 그는 매일같이 야외로 나가 그림을 그렸는데, 오가는 길에 그루트Groot 씨의 작은 농가가 있었다. 고흐는 그루트 씨의 집에 스스럼없이 들러 농사일도 도와주고 쉬어가기도 했다.

1885년 3월 어느 날, 고흐는 온종일 그림을 그리고 돌아가다가 그루트 씨 집에 들렀다. 마침 온 가족이 둘러앉아 저녁을 먹고 있었다. 그 장면을 보는 순간, 고흐는 곧바로 팔레트를 열고 캔버스를 펼쳐 붓을 들었다.

다섯 가족이 자그만 방, 작은 식탁 주위에 모여 있다.

식탁 위의 저녁식사라고는 막 쪄낸 감자와 주전자에 담긴 물뿐이다. 그나마 감자도 한 사람당 채 몇 개가 돌아가지 않는다. 그런데 식탁 위

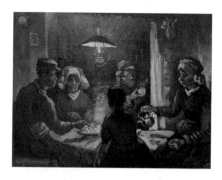

〈감자 먹는 사람들〉, 1885, 캔버스에 유채, 72×93,
네덜란드, 오테를로, 크뢸러뮐러 미술관.

램프 빛에 비친 가족들은 세련된 모습이라고는 전혀 찾아볼 수 없지만
눈빛에는 활기가 넘친다. 자연의 리듬에 따라 사는 사람들, 그들의 삶
은 덧칠할 것이 없어 더 당당한 것이다.

감자를 먹고 물을 마시는 저 손이 온종일 땅을 팠던 그 손이 아닌가.
그렇게 투박한 그 손으로 램프 불을 켰고, 감자를 쪄내 그릇에 담았다.
적어도 저 손은 누구를 속이지 않는 정직한 손이다.

이 그림을 고흐는 테오의 생일선물로 그렸다.

테오, 나는 투박하더라도 정직한 그림을 그리련다. 정직하게 일하고 정
직하게 먹고 정직하게 살아가는 이들의 진실한 모습을 계속 그리련다.

그림 왼쪽에서 정면을 바라보고 있는 두 번째 여성의 이름만 알려
져 있다. 30세의 고르다나 드 그루트Gordina de Groot. 고르다나는 수시로

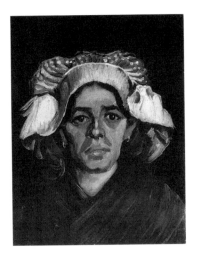

〈여인의 머리〉, 1885, 네덜란드, 암스테르담, 반 고흐 미술관.

고흐의 모델이 되어주었다.

우연의 일치일까? 고르디나의 애칭도 시엔이었다.

그림 속 고르디나의 눈빛이 흔들리고 있다. 옆 사람을 보는 것 같지만 그림을 그리는 고흐를 의식하고 있는 모습이다.

당시 고흐가 그림을 핑계로 고르디나를 은밀히 만난다는 소문이 돌고 있었는데, 얼마 뒤 고르디나가 임신을 했다. 천주교의 한 신부는 그 아이의 아버지가 고흐일 것이라면서 신자들에게 고흐의 모델이 되지 말라고 선동했다.

다행히 고흐의 아이가 아닌 것이 밝혀지기는 했지만, 고흐는 이 사건을 겪으며 큰 충격을 받았다.

## ● 두 사람이 좋은데 왜 주위에서 반대할까

사실 고흐는 고르디나와의 부적절한 억측이 떠돌기 직전 이미 사랑의 홍역을 치른 상태였다. 상대는 옆집에 살던 마르호트 베헤만Margot Begeman. 그녀는 고흐보다 열두 살이 많은 43세였다.

고흐가 뉘넌에 오고 얼마 뒤, 고흐의 어머니는 기차에서 내리다가 왼쪽 발목에 큰 부상을 입었다. 이때 마르호트가 찾아와 정성껏 간호해주고 병원에 오갈 때도 부축을 해주었다. 마르호트는 고흐가 화가라는 것을 알고는 신기해하며 그림을 그리러 갈 때 자주 따라다녔다.

아무도 고흐의 작품에 관심을 가지지 않던 시절이었지만, 그래도 마르호트는 "당신은 훌륭한 화가"라며 믿어주었다. 수입도 많고 음악, 문학 등 교양까지 갖춘 마르호트는 고흐가 무일푼인데도 상관하지 않았다.

"빈센트, 아무 걱정 말아요. 당신의 예술세계를 마음껏 펼치세요. 당

〈마르호트 베헤만〉, 네덜란드, 암스테르담, 반 고흐 미술관.

신과 함께할 수 있어 너무 좋아요.”

그림 속 산책로는 고흐와 마르호트가 무시로 걸었던 길이다. 고흐가 좋아하는 노란색 톤이 주조를 이룬다. 그래서일까. 이 그림을 그리고 난 뒤에도 고흐는 두고두고 가끔씩 꺼내보며 수차례 손질을 했다.

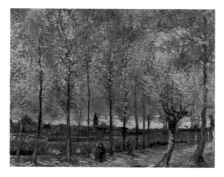

〈뉘년의 산책로〉, 1884, 캔버스에 유채,
78×98, 네덜란드, 로테르담, 보이만스 반 뵈닝겐 미술관.

파란 줄무늬로 덧칠한 하늘은 그 아래 사람이 사는 동네와 나무 기둥 사이에 넓게 퍼져 있고, 위로는 무성한 나무 사이로 언뜻 비친다. 하늘의 배치가 압권이다. 미풍에 가볍게 일렁이는 잎사귀가 햇빛에 반짝이는 것이 꼭 노랑 교향곡을 연주하는 듯하다.

고흐는 자신을 믿어주고 아껴준 마르호트에게 마음을 담은 작품, 〈뉘넌의 물레방아〉를 선물했다.

두 개의 물레방아가 맞물려 돌아가고 하나의 물줄기를 내보낸다. 근세기 유럽 농촌에서는 물레방앗간에서 로맨스가 자주 이루어졌다. 이런 배경에서 슈베르트의 〈세레나데〉도 탄생했다. 고흐와 마르호트도 뉘넌의 물레방앗간이 쉬고 있을 때 자주 찾아갔을 것이다

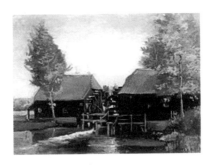

〈뉘넌의 물레방아〉, 1884, 네덜란드, 노르트브라반트 미술관.

둘의 애정이 깊어갈 무렵, 마르호트의 어머니가 이를 알아채고 고흐의 외모가 비호감이라며 트집을 잡았다. 마르호트가 그래도 결혼하겠다고 하자 어머니뿐 아니라 자매들까지 나서서 적극적으로 반대했다.

왜 그렇게 반대했을까?

직물공장을 운영하는 마르호트는 가족의 유일한 수입원이었다. 게다가 오빠 루이스가 경영권을 노리면서 갈등이 심해졌다. 가족들은 만일 마르호트가 결혼이라도 한다면 고흐가 경영주도권을 가져갈까 봐 염려했다.

마르호트는 가족의 격렬한 반대를 견디다 못해 음독자살을 시도했다. 다행히 고흐가 발견해 응급조치를 한 덕분에 목숨을 잃지 않았다.

그러자 이번엔 고흐의 가족들이 결혼을 반대하고 나섰다. 특히 아버지가 성직자의 아들이 자살하려 했던 여자와 결혼해서는 안 된다고 결사반대하는 바람에 고흐는 결혼을 단념할 수밖에 없었다. 그런 일이 있고 나서 얼마 뒤에 고흐가 고르디나를 임신시켰다는 헛소문까지 퍼졌으니 그야말로 엎친 데 덮친 격이었다.

이때 아버지가 뇌졸중으로 쓰러져 세상을 떠났고, 장례식에 모인 삼촌 등 친척들은 모든 것이 고흐의 책임이라는 듯 그를 냉대했다. 특히 여동생 안나는 고흐를 노골적으로 비판해 둘은 심각할 정도로 언쟁을 벌였다. 이때도 오직 한 사람, 테오만은 형의 잘못이 아니라며 고흐에게 용기를 주었다.

고흐는 아무도 자신을 이해해주지 않는 뉘넌에서 더 이상 머무를 수 없었다.

# ● 둥지

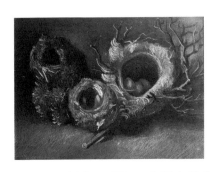

〈둥지〉, 1885, 네덜란드, 오테를로, 크뢸러뮐러 미술관.

고르디나를 임신시켰다는 헛소문 때문에 더 이상 모델을 구할 수 없었던 고흐는 뉘넌을 떠날 때까지 정물화만 그렸다. 이 시기에 드로잉했던 작품이 바로 〈둥지〉다.

고흐는 유난히 새들의 집, 둥지를 좋아했다. 둥지를 떼어 가지고 노는 아이들을 보면 돈을 주고 사기도 했고, 직접 나무에 올라 둥지를 가져오기도 했다.

수만 리 창공을 날아다니는 새도 둥지로 돌아가야 한다. 세상이 제아무리 넓어도 내 둥지만큼 포근한 안식을 주는 곳은 없다.

나만의 둥지, 이해와 사랑과 위로와 용기로 가득한 둥지……

고흐에게는 그런 둥지가 없었다. 어려서부터 근엄한 목사 아버지와 품위를 지키려는 어머니 아래서 따스한 온기를 느끼지 못한 채 자랐다. 그리고 연인을 만나서도 가족들이 반대하는 바람에 세 번씩이나 헤어져야 했다.

한때 그림 중개상으로 돈을 벌 때도 있었지만, 전도사 등을 거치며 빈털터리가 되었다. 그리고 스물여덟에 화가의 길로 들어섰지만, 5년이 지나도록 그림 한 점 팔지 못한 채 동생 테오가 보내주는 돈에 의지해 살아야 했다. 가족들은 서른이 훌쩍 넘도록 동생에게 도움을 받고 사는 그를 날이 갈수록 부담스럽게 여겼다.

고흐는 답답한 마음에 테오에게 "왜 내 그림을 팔지 못하느냐"고 투정도 부려보았지만, "형의 그림처럼 투박하면 안 팔린다"는 대답만 돌아왔다. 당시는 밝고 경쾌한 인상주의 작품이 유행하던 때였으니 시대를 앞질러 간 고흐의 그림이 안 팔리는 것은 당연했다.

하지만 고흐는 유행 방식을 추종하면서까지 그림을 팔고 싶은 생각은 추호도 없었다. 그래서 평소처럼 사물을 분석하지 않고 사물에서 솟구치는 느낌을 그대로 그려나갔던 것이다.

한때 시엔과 만들었던 초라한 둥지도 깨졌다. 또 마르호트가 고흐를 진심으로 사랑해 새 둥지를 만들려 했으나 주위의 반대로 헤어졌다. 그래서 고흐는 둥지에 더 애착을 갖게 된 것이다.

이제는 모든 것을 추억으로 남기고 뉘넨을 떠날 때가 되었다.

그전에 고흐는 에인트호번에 잠시 들러 케세르마케르스라는 사람

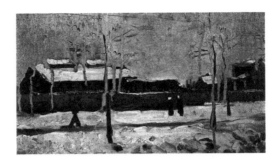

〈에인트호번의 오래된 역〉, 1885.

을 찾아가 그림 한 점을 선물한 뒤, 벨기에의 항구도시 안트베르펜으로 갔다. 이것은 고흐가 네덜란드를 영원히 떠나는 계기가 되었다.

안트베르펜은 프랑스어로 앙베르Anvers라 하며, 소설 〈플랜더스의 개〉로도 유명한 곳이다. 고흐는 안트베르펜에서 미술 아카데미에 다녔지만, 너무 상업적이라며 그만두고 말았다.

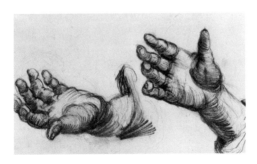

〈손의 습작〉, 1885, 검은 분필, 21×34.5, 네덜란드, 암스테르담, 반 고흐 미술관.

인생이란 걷는 것.
목적지에 도달했다 해도 또 다른 곳을 향해 걷고 또 걷는 것.
별에 다다를 때까지 걷는 것.
걷다가 걷다가 별이 되면 은하수로 흐르는 것이 인생.

Van Gogh

## ● 파리의 인상파와 물감 가게

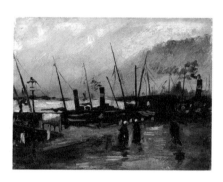

〈안트베르펜 항구〉, 1885, 네덜란드, 암스테르담, 반 고흐 미술관.

안트베르펜에 온 지 3개월째에 접어들던 1886년 2월 밤, 고흐는 기차를 탔다. 그리고 무작정 예술의 도시 파리로 갔다.

"테오, 너와 의논도 없이 파리로 왔다. 루브르 미술관의 살롱 카레 Carre에서 기다리고 있어."

갑자기 나타난 형을 보고 테오는 깜짝 놀랐다. 형과 함께 살 준비가 전혀 안 되어 있었기 때문이다. 하지만 테오는 형을 반갑게 맞이했다. 형과 함께 살려고 큰 아파트를 구입했고, 형이 몽마르트르에 있던 페

르낭 코르몽Fernand Cormon의 스튜디오에 다닐 수 있게 후원했다.

코르몽은 고고학 등에 조예가 깊은 역사물 화가로 명성이 높았다. 그는 특히 화가로 성공하려는 외국인에게 인기가 많았다.

페르낭 코르몽, 〈카인〉, 1880, 프랑스, 파리, 오르세 미술관.

서른세 살의 나이에 아직 초보 화가였던 고흐는 이 스튜디오에서 에밀 베르나르, 루이 앙케탱, 툴루즈 로트레크 등을 만났다. 벨기에에서 손꼽히는 사업체를 운영하는 보흐Boch 가문의 외젠 보흐도 화가 수업을 받고 있었다. 코르몽은 주로 유명 작품 등을 묘사하는 식으로 엄격히 가르쳤다.

에밀 베르나르는 당시의 고흐를 이렇게 회고했다.

고대풍의 석고상 앞에 앉으면 독수리처럼 전체 윤곽과 입체감, 질감을 낚아채려는 듯 노려본 다음, 종이에 그리고 또 그리기를 수없이 반복

했다. 지우고 그리기를 하도 반복하는 바람에 종이에 구멍이 날 때도 많았다.

하지만 고흐는 코르몽의 방식에 불만을 품었고, 결국 4개월 만에 스튜디오를 그만두고 말았다. 이후 그는 아파트에서 홀로 그림 그리는 일에 몰두했다. 테오가 너무 작업실에만 있지 말고 다른 화가들도 만나보라며 그림 도구와 물감을 파는 페르 탕기Pére Tanguy의 가게로 데리고 갔다.

"형의 그림이 왜 안 팔리는 줄 알아? 지금 인기 있는 그림은 인상파들이 그리는 역동적이고 밝은 작품들이야. 그런데 형의 그림 색감은 어둡고 너무 투박해."

고흐는 동생의 말이라면 그대로 받아들였다. 그래서 테오의 소개로

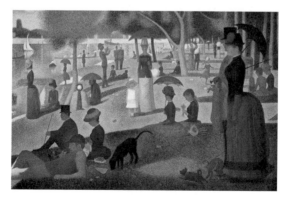

조르주 쇠라, 〈그랑드 자트 섬의 일요일 오후〉, 캔버스에 유채,
270.5×308, 미국, 시카고, 아트 인스티튜트.

탕기의 가게에 다니면서 이곳을 수시로 들락거리던 르누아르, 모네, 드가, 쇠라 등 인상파 화가들과 만나게 된다.

그 무렵 쇠라는 〈그랑드 자트 섬의 일요일 오후〉로 인상파 전시회에서 큰 주목을 받으며 인상파 리더로 부각되고 있었다. 인상파 화가의 작품 중 특히 고흐의 뇌리에 깊이 남은 작품은 세잔의 〈펜뒤의 집 오베르〉였다.

폴 세잔, 〈펜뒤의 집 오베르〉, 1872~1873, 캔버스에 유채, 55.5×65.5,
프랑스, 파리, 오르세 미술관.

어두운 색조를 주로 그려온 고흐는 이들이 그려내는 밝은 색조에 매료되었다. 인상파는 당대 아방가르드 미술가들로서 빛으로 포착되는 대상을 다양하게 표현해내고 있었다.

〈파이프를 물고 있는 자화상〉은 고흐가 화가의 꿈을 안고 파리로

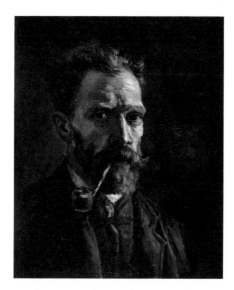

〈파이프를 물고 있는 자화상〉, 1886, 캔버스에 유채,
46×38, 네덜란드, 암스테르담, 반 고흐 미술관.

간 1886년 봄에 그린 작품이다. 고흐는 왼쪽을 바라보며 파이프까지
왼쪽으로 물고 있다. 뭔가 이뤄내고야 말겠다는 결기가 넘친다. 전체적
으로 조형의 짜임새가 좋다.

## ● 철학 논쟁의 중심에 선 구두 한 켤레

〈구두 한 켤레〉는 고흐 본래의 장중한 화풍에 인상파적 요소가 가미된 작품이다. 빈 공간에 낡아빠진 까만 구두를 놓고 노란 빛을 이용해 보는 이마다 상념에 잠기게 한다.

누구의 구두일까? 일하다가 잠시 쉬려는 것일까? 일과가 끝난 뒤 벗어놓은 것일까? 어떤 일을 하는 사람일까? 농부일까, 광부일까…….

아무리 들여다보아도 그림이 말해주는 것은 하나, 땀 흘리는 일을 한다는 것뿐이다. 신발이란 신기 위해 있는 것이지 보여주기 위한 것이 아니니 광택도 나지 않고 끈조차 제멋대로다. 이 낡은 구두는 세계라는 대지에 왔다 가는 모든 이의 것이다.

50년 뒤, 고흐의 이 구두는 논쟁의 중심에 선다. 독일 철학자 마르틴 하이데거Martin Heidegger가 1930년 암스테르담 전시회에서 이 작품을 본 뒤, 이 구두야말로 예술의 본질인 '진리의 비은폐성'을 담고 있다

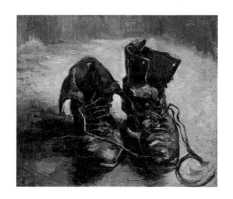

〈구두 한 켤레〉, 1886, 네덜란드, 암스테르담, 반 고흐 미술관.

고 강연하고 다녔기 때문이다.

"이 구두를 보라. 어두운 틈새에 신성한 대지의 밭고랑을 걷는 걸음이
담겨 있다. 이 구두의 주인은 비가 오나 눈이 오나 바람이 부나 신성한
대지의 밭고랑을 일구었다. 그 걸음걸음이 구두의 어두운 틈새에 담겨
있다."

하이데거의 이 강연들을 정리한 책이 《예술작품의 근원》이다.
하이데거가 이 구두의 주인을 강인한 농가 아낙네로 본 이후 누구
도 이의를 제기하지 않았다. 그런데 1968년에 미술사학자 마이어 샤
피로Meyer Schapiro는 이 구두의 주인은 농사짓는 여인이 아니라 바로 고
흐라고 반박했다.
샤피로가 내놓은 근거는 두 가지였다.

첫째는 고흐와 함께 코르몽의 화실에서 수학한 가우지의 증언이다. 당시 고흐는 파리 뒷골목 시장에서 낡은 구두를 사다가 광을 냈는데, 너무 반짝인다며 비 오는 날 돌아다녀서 흙탕물이 묻은 그대로 놓고 그렸다는 것이다.

둘째는 뒷날 아를의 노란 집에 고흐와 함께 머물렀던 고갱의 증언이다. 그림 속 구두와 흡사한 구두를 보고는 고갱이 그것을 어떻게 갖게 되었는지 물었다고 한다. 그러자 고흐가 목사를 꿈꾸던 시절 벨기에 보르나주의 광부들에게 선교하러 갈 때 이 구두를 신고 갱도를 드나들었다고 말했다는 것이다.

그렇다고 두 사람의 증언만으로 저 구두의 주인이 고흐라고 단정할 수는 없다. 특히 파리 뒷골목에서 낡은 구두를 샀다면 구두의 주인은 두 명이 되는 셈이다.

어쨌든 하이데거가 고흐의 구두에 철학적 구조를 세웠다면 샤피로는 전기적 해석으로 그 공간을 채웠다고 볼 수 있다. 이후 고흐의 구두에 대한 담론은 정리되는 듯했다.

그러던 중 대표적 해체주의 철학자 자크 데리다Jacques Derrida가 이 구두가 누구 것이라고 어떻게 단정하느냐며 논란을 야기한다.

"구두를 잘 보라. 한 켤레인지 의문이 생긴다. 오른쪽 신발이 왼쪽 신발보다 더 크다. 왼쪽 신발이 크기도 작을 뿐 아니라 더 낡았다."

이러한 데리다의 문제 제기는 상투적 관념에 대한 도발이다.

고흐는 구두를 그리면서도 뒷날 그것이 미술사상 가장 유명한 철학적 논쟁을 야기하는 구두가 되리라고는 생각지 못했을 것이다. 고흐가 1886년과 1887년 파리에 있는 동안 그린 구두 그림만 5점이다.

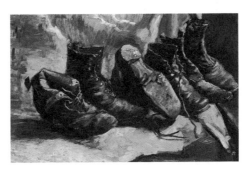

〈세 켤레의 구두〉, 1886, 캔버스에 유채, 49×72, 미국, 케임브리지, 포그 미술관.

〈세 켤레의 구두〉를 보면 구두 세 켤레가 나란히 놓여 있지만 각기 짝의 크기가 다르다. 가운데 구두는 하나가 뒤집혀 있고 밑창도 드러날 만큼 낡았다. 끈도 제멋대로 놓아두고 신고 다닌 모양이다.

얼마나 오래 신었을까? 무슨 일을 그리 열심히 하고 다녔을까?

## ● 고갱과 탕기 영감

　자의식이 강했던 고흐는 대상에 비친 빛의 찰나를 그리는 인상파 화법을 좋아하면서도 흡족해하지는 않았다. 그런 심정에서 나온 작품이 〈센강의 다리〉와 〈꽃병의 레드·화이트 카네이션〉이었다.

　두 작품이 언뜻 보기에는 인상파 그림 같은데 다르다. 빛에 따라 변하는 대상의 인상을 그리는 것은 같다. 그런데 차이는 인상파가 보이는 대로 그렸다면 고흐는 보이는 대상에 자신의 감정과 열정을 담았다는 점이다.

　인상파와 미묘하게 다른 화풍을 추구할 때 고흐는 고갱을 만났다. 고갱도 빛이 대상을 만나며 시시각각 변하는 인상을 그리는 기법에 자신의 주관적 느낌을 담고 있었다. 그래서 고갱을 고흐와 함께 후기인상파로 분류한다.

　고갱을 만난 그날, 고흐는 집에 돌아와 기쁨에 들떠 외쳤다.

〈센강의 다리〉, 1887.

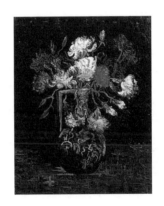

〈꽃병의 레드·화이트 카네이션〉, 1887.

"테오, 천재적이면서도 훌륭한 화가를 만났어."

"누군데요?"

"폴 고갱!"

그 당시 탕기의 가게도 몽마르트르에 있었다. 무일푼이었던 고흐는 종종 탕기의 가게에서 돈 대신 그림을 그려주고 그림 도구를 가져왔

다. 이때 〈탕기 영감의 초상〉을 그렸다. 탕기 영감은 밀짚모자를 쓰고 일본 판화를 배경으로 앉아 있다. 당시 고흐는 탕기의 가게에 있던 일본 판화에 관심이 많았다.

〈탕기 영감의 초상〉, 1887, 캔버스에 유채, 92×75, 프랑스, 파리, 로댕 미술관.

몇 개의 선과 색채로 대상을 선명히 그려내는데, 끌그림을 그리다가 힘들면 고흐는 책을 펴 들었다. 고흐에게 독서는 최고의 휴식이었다. 아웃풋 중심의 그림에서 독서를 통해 인풋으로 전환하며 두뇌를 쉬게 한 것이다.

〈석고상이 있는 정물〉을 보면 석고상 옆에 모파상의 책《벨아미》와

공쿠르 형제의 책《제르미니 라세르퇴》, 그리고 장미 한 송이가 놓여 있다.

〈석고상이 있는 정물〉, 캔버스에 유채, 55×46.5,
네덜란드, 오테를로, 크뢸러뮐러 미술관.

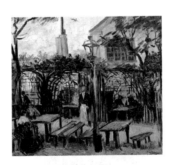

〈몽마르트르 야외 술집〉, 캔버스에 유채, 49×64,
프랑스, 파리, 오르세 미술관.

고흐의 작품 속 몽마르트르의 야외 술집은 당구를 치며 음료도 마
시는 곳이었다. 인상파 화가들은 이 술집과 새로 문을 연 카페 탕부랭

의 단골손님이었고, 고흐도 마찬가지였다. 탕부랭에서는 화가들의 작품 전시회도 열렸다.

　탕부랭의 주인 아고스티나 세가토리Agostina Segatori는 이탈리아 출신으로 미모가 뛰어나고 옷차림도 특이했다. 그녀는 고흐의 그림을 보고 호감을 갖기 시작했으며, 두 사람은 급속히 친밀해졌다. 그리고 세가토리가 자신의 아이를 임신하자 고흐는 청혼을 한다.

## ● 세가토리의 임신과 고뇌

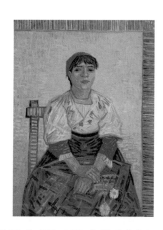

〈세가토리〉, 1887~1888, 캔버스에 유채, 81×60,
프랑스, 파리, 오르세 미술관.

〈세가토리〉는 탕기의 초상화를 그리던 시기에 함께 그린 작품이다.
그림에 중심점도 원근감도 없다. 한참 고흐와 세가토리가 사랑에 빠졌
을 때의 작품이라 그렇다. 당시 몽마르트르 골목에는 고흐처럼 초라한
화가들이 흔했다. 그런데도 세가토리는 왠지 고흐에게 남다른 여운을
느끼며 좋아했고, 그의 그림을 자신의 카페인 탕부랭에 전시했다.

탕기와 세가토리의 초상화는 모두 회화적 공간을 최대한 축소시켜
놓았다. 차이점은 세가토리의 배경으로는 고흐가 좋아하는 노란색만

칠해놓고, 오른쪽과 상단에 빨강과 초록 줄무늬로 둘렀다는 점이다. 고흐는 당시 뭇 남성에게 인기가 많았던 세가토리를 독차지하고 싶었던 것이다.

그런데 그림을 보면 고흐를 직시하는 세가토리의 눈빛에 애정과 염려가 함께 담겨 있다. 만약 아이를 낳는다면 가게를 접어야 하고, 그 후엔 어떻게 살아야 하나. 그런데도 수입 한 푼 없는 무명작가 빈센트는 철부지처럼 결혼을 하자고 졸라대고 있으니……

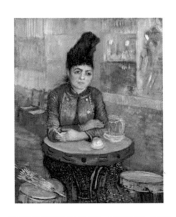

〈탕부랭 카페에 앉아 있는 세가토리〉, 1887,
네덜란드, 암스테르담, 반 고흐 미술관.

세가토리는 고흐를 좋아해서 고흐가 자주 가는 탕기의 가게에도 여러 번 들렀다. 이 작품 〈탕부랭 카페에 앉아 있는 세가토리〉는 외출복으로 잘 차려입은 세가토리가 멋진 모자에 양산까지 들고 탕기의 가게를 찾았을 때의 모습이다. 그녀가 앉아 있는 탁자 옆에는 그림 도구들

이 진열되어 있다.

이때만 해도 고흐와 헤어질 생각은 없었던 것 같다. 그녀의 눈빛은 화가의 세계에 대한 궁금증으로 가득하다. 세가토리는 고흐가 만나는 화가들 중 유명 화가 몇 명과 워낙 부유한 집안인 로트레크 외에는 대부분 궁상맞기 짝이 없다는 것을 단번에 파악했다. 역시 장사에 밝은 사람다웠다.

또한 그녀는 격정적인 고흐가 다른 화가들과 잘 어울리지 못한다는 것도 간파했다. 그나마 로트레크가 고흐의 술친구로서 다정다감하게 대하고 있었다. 로트레크는 카페에 앉아 있는 고흐의 옆 모습을 파스텔로 스케치한 작품도 남겼다.

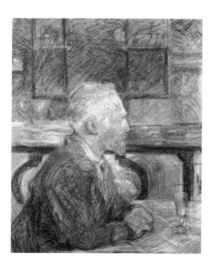

앙리 드 툴루즈 로트레크, 〈빈센트 반 고흐의 초상〉, 1887, 판지에 파스텔, 57×46.5, 네덜란드, 암스테르담, 반 고흐 미술관.

세가토리는 고흐와 화가들의 세계를 알고 나서 깊은 고민에 빠졌다. 임신한 아기 때문에 미술밖에 모르는 고흐와 결혼했다가는 고생길이 훤했다. 그뿐 아니라 고흐의 앞길마저 막을 것이라는 생각도 들었다.

　　세가토리가 보기에 고흐는 세속과 무관한 자유를 추구하는 사람, 한 마디로 보헤미안이었다. 그녀는 이토록 낭만적이고 혁신적인 예술가를 만나보지 못했는데, 아쉽지만 고흐를 위해서라도 자신이 떠나는 것이 좋겠다고 결심했다. 그래서 고흐를 만나 결혼을 원치 않는다고만 말했다. 그러고는 아기를 지우고 자신의 고향 이탈리아로 돌아갔다.

## ● 가자, 아를로

세가토리가 이탈리아로 떠나자 고흐는 갑자기 파리가 낯설게 느껴졌다. 그즈음 테오가 결혼할 생각으로 요안나 봉허르Johanna Bonger와 사귀기 시작했다. 로트레크는 고흐에게 테오가 신혼 살림을 꾸리도록 아파트를 비워주라고 조언했다. 고흐도 더 밝은 빛과 선명한 색을 찾아 남프랑스로 떠나기로 결심한다.

1888년 2월 19일, 고흐는 파리에 있던 조르주 쇠라의 스튜디오를 둘러보았다. 그러고는 남프랑스에 있는 로마의 고도古都, 아를로 향하는 기차를 탔다.

달리는 열차 안에서 고흐는 탑승 전에 보았던 쇠라의 대형 그림에 대한 생각에 잠겨 있었다.

'분명히 점묘법 화풍은 새로운 발견이다. 그의 독창적 색채는 너무 멋있어. 하지만 나는 그대로 따르고 싶지는 않아.'

열차는 이른 새벽 아를역에 도착했다. 눈이 많이 내려 무릎까지 올 만큼 쌓여 있었다. 사방에 쌓인 눈이 더할 나위 없이 아름답게 수정처럼 반짝였다. 그러나 아무것도 가진 게 없었던 고흐는 난방도 안 되는 싸구려 여인숙에 여장을 풀어야 했다.

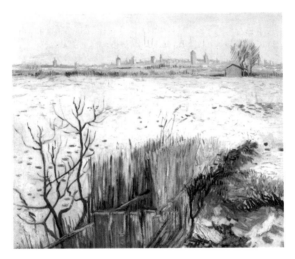

〈배경에 아를이 보이는 눈 덮인 풍경〉, 1888, 60×50, 개인 소장.

아를 하면 어김없이 떠오르는 작가가 있다. 《마지막 수업》과 《별》을 쓴 알퐁스 도데Alphonse Daudet다. 그가 1872년에 쓴 희곡 《아를의 여인》에 조르주 비제가 곡을 붙인 가곡이 프랑스 국민의 사랑을 받고 있었다.

아를의 겨울에는 론강 계곡을 따라 불어오는 북풍이 거셌다. 창밖에

는 아직도 함박눈이 쏟아지는 가운데 고흐는 가방에서 알퐁스 도데의 책을 꺼내 읽었다.

아를은 작은 시골 동네였다. 이곳 사람들이 자주 가는 카페 중 하나가 드라가르였다. 아를 사람들은 드라가르에서 술과 음식을 사 먹고 당구도 치며 시간을 보냈다.

고흐도 이 카페에 들렀고, 카페 주인인 마리 지누는 고흐의 사정을 알게 되었다. 그녀는 고흐가 거처를 구할 때까지 카페에 머무르며 그림을 그릴 수 있게 해준 것은 물론 식사도 거저 제공하다시피 했다.

## ● 지누 부인

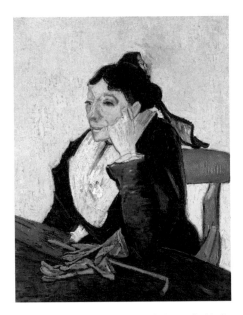

〈지누 부인〉, 1888, 캔버스에 유채, 파리, 오르세 미술관.

〈지누 부인〉을 보면 부인 앞에 장갑과 붉은 우산이 놓여 있다. 비가 오면 언제든 우산을 내주고, 눈이 오면 장갑을 주겠다는 따스함이 담긴 포즈다.

헛된 꿈을 좇아 수입도 없이 동생 테오에게만 의지한다는 이유로 가

족도 고흐를 싫어했지만 지누 부인은 달랐다. 고흐는 생면부지의 자신을 따뜻하게 대해준 지누 부인에게 혈육 이상의 끈끈한 정을 느꼈다.

겨울이 지나가고 아를에도 아지랑이가 피어오르기 시작했다.

마침 3월 16일은 고흐보다 아홉 살 어린 막내 여동생 빌레미나 야코바Willemina Jacoba의 생일이었다. 빌레미나는 테오 못지않게 고흐를 염려했다. 그녀는 고흐가 파리에 있을 때 직접 찾아와 필요한 물건도 챙겨주었고, 에드가 드가의 화실도 함께 방문했다.

그런 여동생에게 그림 그린다는 핑계로 선물 한번 해주지 못한 것이 못내 미안했다. 고흐는 그동안 그려둔 정물화 〈프랑스 소설과 장미〉와 새로 그린 〈아몬드꽃과 책〉을 여동생에게 생일 선물로 보내주었다.

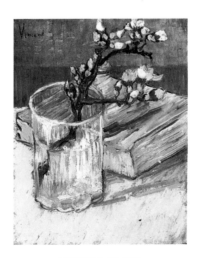

〈아몬드꽃과 책〉, 1888.

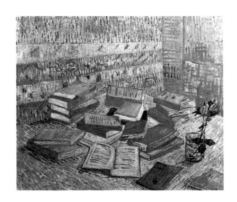

〈프랑스 소설과 장미〉, 1888.

　　〈아몬드꽃과 책〉을 보면 유리잔에 꽃이 활짝 핀 아몬드 가지가 꽂혀 있고, 옆에는 두툼한 책 한 권이 있다. 또 〈프랑스 소설과 장미〉에는 스무 권가량의 책과 장미 한 송이가 놓여 있다. 보아하니 장식용이 아니라 한 권 한 권 정성껏 읽는 책들이다. 역시 독서가 취미였던 고흐다운 작품이다.

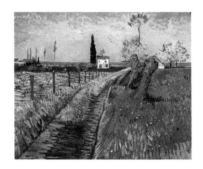

〈버드나무가 있는 들판 길〉, 1888.

봄이 완연해지자 고흐는 이젤과 물감을 들고 들판으로 나갔다.

들판이 넓다. 벌써 들풀이 소복하게 자랐고, 이름 모를 들꽃이 한창이다. 전지해놓은 버드나무 옆으로 난 길을 따라가다 보면 몇 채의 집이 있고, 그 뒤로 수평선이 일렁거린다.

벌판에 들꽃이 피면 아를에 산재해 있는 과수원의 꽃들도 덩달아 만발하기 시작한다. 고흐는 연작 시리즈로 사과, 복숭아, 자두 등 여러 과일의 꽃이 피어 있는 과수원을 그리는 데 몰두해 한 달 동안 14점 이상을 그렸다.

그즈음 안톤 마우베가 세상을 떠났다는 소식이 들려왔다. 고흐는 마우베를 존경하는 마음과 홀로 남은 사촌 누이를 위로하는 뜻을 담아 그중 한 작품을 보내주었다.

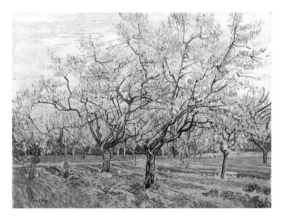

〈꽃이 만개한 과수원〉, 1888, 네덜란드, 암스테르담, 반 고흐 미술관.

## ● 노란 집을 빌리다

다양한 종류의 과일나무 꽃을 그리면서도 고흐는 색조의 절묘한 조화를 이루어냈다. 그 외에 버드나무도 즐겨 그렸다. 대표적으로 〈수양버들이 있는 공원〉과 〈석양의 버드나무〉가 있다.

아를 공원은 수양버들뿐 아니라 모든 나무와 풀이 풍요롭다. 공원이라고 너무 관리를 하면 저렇게 풍성한 모습이 나올 수 없다.

다음 〈석양의 버드나무〉를 보자. 싹둑 잘라놓은 버드나무 몸뚱이 위로 가지가 치솟고 있다. 들판에 석양이 나뭇가지를 빨아들일 듯 강렬한 빛을 발산하고 있고, 멀리 수평선도 그 힘에 빨려 들어가는 듯 위로 올라와 있다. 군더더기 없이 명쾌하다. 그러면서도 허술하다고 말하기는 어렵다. 더할 나위 없이 생동감이 넘치면서도 차분하다고 말할 수밖에 없다.

고흐는 아를의 봄을 그리기에 여념이 없으면서도 지누 부인의 카페

〈수양버들이 있는 공원〉, 1888, 미국, 시카고, 시카고 아트 인스티튜트.

〈석양의 버드나무〉, 1888, 네덜란드, 오테를로, 크뢸러뮐러 미술관.

에는 꼭 들렀다. 다양한 사람을 만나본 지누 부인이 보기에도 고흐는
외로움을 많이 타는 여리디여린 사람이었다. 그랬다. 낯선 아를에 머무
르면서도 고흐는 무엇보다 파리에서 우정을 나눈 화가들이 무척 그리
웠다. 그래서 아를에 화가 공동체를 마련해보겠다는 계획을 테오에게
알렸다.

　마침 지누 부인의 카페 옆에 아담한 집이 임대로 나왔다. 벽이 노란

집이었다. 방바닥 타일은 붉었고, 5월 정원의 플라타너스 잎사귀는 푸르렀다. 방의 녹색 창틀로 아카시아꽃, 복숭아꽃 향기가 스며들었다.

고흐는 이 집을 얻도록 도와준 테오에게 이렇게 설명한다.

이곳의 빛은 참 아름답다.
모든 풍경이 황금빛 색조의 뉘앙스를 지니고 있어.
신록의 계절이라 황금색이 깃든 초록이 더 풍요롭구나.

고흐가 그린 〈노란 집〉의 화면은 파란 하늘과 황금빛에 물든 세상으로 구분되어 있다. 바로 앞에 생텍쥐페리의 《어린 왕자》에 나오는 가스등이 보이고, 그 반대쪽 저 멀리에는 기차가 누군가의 이별과 만남을 싣고 증기를 내뿜으며 달리고 있다. 그리고 카페에 앉아 있는 사람도 있고, 무심히 지나가는 사람도 보인다.

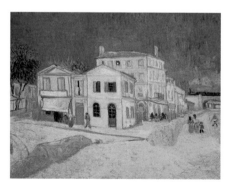

〈노란 집〉, 1888, 캔버스에 유채, 72×91.5, 네덜란드, 암스테르담, 반 고흐 미술관.

## ● 집시들의 순례지 생트마리드라메르

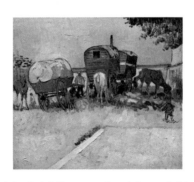

〈집시들의 야영지〉, 1888, 프랑스, 파리, 오르세 미술관.

테오가 보내준 돈으로 노란 집을 계약한 고흐는 그림 도구 몇 개만
챙겨 지중해의 한적한 어촌 생트마리드라메르로 떠났다. 이곳은 예루
살렘에서 탈출한 성모 마리아의 자매와 요한과 야곱의 어머니가 상륙
했다는 전설이 어린 곳으로, 해마다 5월이면 유럽의 집시들이 찾는 순
례지였다.

〈생트마리드라메르의 거리〉는 드로잉 작품이다. 갈대를 엮어 높이
세운 초가집이 늘어서 있고, 그 너머에 수평선이 보인다. 거리는 텅 비
어 있는데 지붕 위 굴뚝마다 연기가 피어오른다.

〈생트마리드라메르의 거리〉, 1888, 미국, 뉴욕, 메트로폴리탄 미술관.

고흐는 이 광경을 스케치한 뒤 아를로 돌아가 채색을 했다.

〈생트마리드라메르의 바다 풍경〉, 캔버스에 유채, 50.5×64.3,
네덜란드, 암스테르담, 반 고흐 미술관.

고흐는 생트마리드라메르에서 본 지중해의 파도를 팔딱거리는 고
등어 같다고 생각했다. 햇빛에 일렁이는 파도의 빛이 초록이었다가 보
라였다가, 다시 고등어 배처럼 하얘졌다가 또 푸르렀다를 반복한다. 바
다에는 한 사람이 겨우 탈 만큼 작은 배들이 떠 있다.

배들은 해풍이 없을 때 바다 멀리로 나갔다가 바람이 조금 불 기미만 보여도 연안으로 금세 돌아왔다. 고흐의 눈에는 그 배들이 마치 꽃송이처럼 곱고 예뻐 보였다. 지중해와 햇빛이 만나서 연출하는 신기한 장면이었다.

생트마리드라메르 해안에서 일주일간 머문 뒤 아를로 돌아온 고흐는 〈옥수수밭과 양귀비〉를 그렸다. 옥수수밭 가운데에 첨탑처럼 솟은 수수대가 포인트다. 그 좌우로 군락을 형성한 붉은 양귀비의 자태가 옥수수 열매를 돋보이게 할 만큼 도드라진다.

〈옥수수밭과 양귀비〉, 1888, 캔버스에 유채, 54×65, 이스라엘, 예루살렘, 이스라엘 박물관.

그 무렵 고흐는 아를에 주둔하고 있던 한 군인을 만났다. 알제리 출신의 프랑스군 소위 폴 외젠 밀리에Paul-Eugène Milliet다.

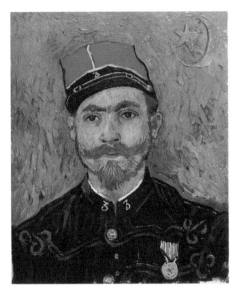

〈연인〉, 1888, 네덜란드, 오테를로, 크뢸러뮐러 미술관.

고흐는 왜 밀리에를 그린 작품의 제목을 〈연인〉이라 했을까? 밀리에가 원하는 대로 여성들과 사귀었기 때문이다. 그러지 못했던 고흐는 나름대로 해석했다.

'밀리에도 화가였다면 여성을 맘대로 향유하지 못하고 그리기만 했을 거야.'

밀리에는 가슴에 휘장을 달고 검은 제복을 입은 모습이지만, 얼굴에는 장난기가 넘친다. 게다가 모자까지 삐딱하게 썼다. 양쪽 귀의 붉은 색이 붉은 모자에서 떨어진 물방울 같다.

물론 고흐는 밀리에도 드라가르 카페에서 만났다. 고흐는 미술을 좋

아하는 밀리에에게 드로잉을 가르쳐주었고, 밀리에는 고흐의 모델이
되어주었다. 고흐는 밀리에를 처음 본 순간 표범 같은 눈, 소처럼 강하
고 굵은 목을 한눈에 파악하고 자신의 모델로 제격이라고 보았다.

## ● 가족보다 더 가족 같은 사람, 우체부 룰랭

7월에는 드라가르에서 우체부 룰랭을 만났다. 룰랭은 따듯한 사람이었다. 고흐보다 열세 살이 많으면서도 스스럼없이 좋은 친구가 되어주었다.

또 고흐가 돈이 없어 모델을 구하지 못하는 걸 알고는 자청해서 모델 노릇까지 해주었다. 무더운 여름 날씨에도 그는 고흐가 원하는 대로 우체부 정복에 모자까지 썼다.

아를역에서 우편물을 분류하는 일만 하고 사는 룰랭이다. 룰랭이 탁자 한쪽에 팔을 기댄 채 앉는다. '이만하면 나도 프로 모델이야' 하고 폼 잡으려는 심리가 그림에 생생히 포착되어 있다. 모델처럼 가식 좀 떨어보려는 순박한 룰랭의 모습이 정겹기만 하다.

어깨와 팔, 손가락까지 힘을 주고 있지만 천성적으로 훈훈한 사람이라는 것을 감출 수는 없다. 그래서 두 뺨과 코, 손등에 발갛게 따듯한

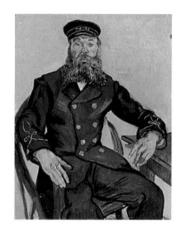

〈우체부 조셉 룰랭의 초상〉, 1888, 캔버스에 유채,
81.2×65.3, 미국, 보스턴, 보스턴 미술관.

피가 흐르고 있다. 푸른 제복의 배경은 하늘색이다. 이는 룰랭이 자신의 직업을 천직으로 여기며 자랑스러워하고 있다는 의미다.

룰랭은 넉살 좋고 인간미 넘치는 사람이었다. 그는 종교나 학식이나 돈이나 유불리 등을 따지지 않고 누구든 만나면 이해해주고 가식 없이 교제를 나누는 따뜻한 심성의 소유자였다. 내심 고흐가 바라던 인간상이 룰랭을 통해 표현돼 있다.

사실 낯선 장소인 아를에서 누구보다 개성이 강한 고흐가 주민들의 냉소 어린 시선을 견뎌내기는 쉽지 않았다. 어떤 주민이 그림 한 점도 못 팔면서 무슨 화가냐고 고흐를 비웃으면 룰랭은 이렇게 설득했다.

"힘겹게 자기 길을 가는 사람을 무너뜨리지 맙시다. 고흐는 우리가 도와주어야 할 사람이라오."

조셉 룰랭은 철학적인 사람이었다. '삶이란 무엇인가'에 관심이 많았고, 불의를 보면 참지 못했다. 룰랭은 세상살이에 서툴기만 한 고흐를 마치 노병이 신병을 돌보듯 다정하게 보살펴주었다. 고흐는 이런 룰랭을 소크라테스라 불렀으며, '사람을 기분 좋게 만들며 선한 영혼을 가진 믿을 만한 분'으로 여겼다.

룰랭은 수시로 고흐를 카페로 불러 함께 술잔을 기울였고, 자신의 집에 초대해 식사를 대접하기도 했다. 이런 인연으로 고흐는 룰랭 가족의 초상화를 자주 그렸다.

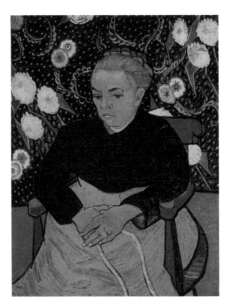

〈자장가(룰랭 부인)〉, 1889, 캔버스에 유채, 93×73.4,
미국, 시카고, 시카고 아트 인스티튜트.

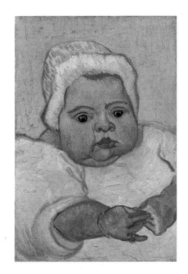

〈아기 마르셀 룰랭〉, 네덜란드, 암스테르담, 반 고흐 미술관.

두 점의 초상화는 모성애 이미지가 강한 룰랭 부인과 아버지 조셉 룰랭의 눈빛을 쏙 빼닮은 아기(마르셀)를 담고 있다. 고흐는 룰랭 가족의 초상화를 그리는 대로 테오에게 보냈다.

이 그림을 본 신세대 화가들은 고흐의 그림이 신경지를 개척하고 있다며 극찬했다. 하지만 그림의 주요 고객인 부자들의 반응은 달랐다. 그들은 그림이 낯설다며 도무지 구매하려들지 않았다.

그래서 몇 개월 뒤 테오의 아내 요안나가 아기 그림을 자신의 식탁 위에 걸어놓을 수 있었던 것이다. 임신을 한 요안나는 그 그림을 보며 수시로 자기 배를 쓰다듬었다.

"아기야, 저렇게 튼튼하고 아름답게 태어나렴."

고흐는 룰랭의 첫째 아들 아르망의 초상화도 그렸다. 아버지 룰랭을 많이 닮은 아르망은 당시 17세로 대장간의 견습생으로 일하고 있었다.

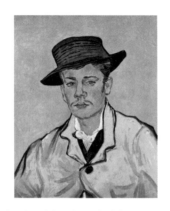

〈아르망 룰랭의 초상〉, 독일, 에센, 폴크방 미술관.

## ● 단테를 닮은 외젠

〈몽마르주의 일몰〉, 1888, 캔버스에 유채, 73.3×93.3,
네덜란드, 암스테르담, 반 고흐 미술관.

라 크로La Crau는 아를과 서쪽 몽마르주 수도원 사이에 펼쳐진 들판
이다. 고흐는 이 들판을 원근감 있는 필치로 묘사해놓았다. 〈몽마르주
의 일몰〉을 보면 왼쪽에 몽마르주 수도원이 보인다. 사냥꾼들이 돌아
올 무렵, 서산에 해가 지며 들판은 보랏빛으로 물든다. 이때가 고흐의
일생 중 가장 행복한 시절이었다.

그런데 친절하기만 한 지누 부인과 다정한 조셉 룰랭이 곁에 있었
지만 채워지지 않는 것이 있었다. 고흐는 무엇보다 화가 공동체에 대

한 기대가 컸다. 무르익은 곡식으로 들판이 황금빛으로 출렁이듯 고흐의 마음속에는 같은 꿈을 가진 화가들과 멋진 작품을 만들겠다는 희망이 일렁이고 있었던 것이다.

〈라 크로의 추수〉, 1888, 캔버스에 유채, 네덜란드, 암스테르담, 반 고흐 미술관.

고흐는 오랫동안 사색에 물든 '시인'의 얼굴을 그리고 싶어 했다. 그는 중세를 마무리하고 근대 최초의 시인이라 불리는 단테Alighieri Dante 같은 인물을 물색하고 있었다. 마침 아를 가까이에 알퐁스 도데 등 작가와 시인들이 자주 찾는 퐁비에이유라는 작은 마을이 있었다.

고흐도 퐁비에이유를 찾아갔다가 외젠 보흐를 다시 만났다. 외젠은 재벌가 출신이면서도 의외로 가난한 고흐와 잘 어울렸다. 그의 부와 명예를 보고 아첨하는 사람들에게 둘러싸여 있던 외젠은 보통 사람처럼 어울리고 싶어 했지만 여의치 않았다. 그런데 마침 고흐가 외젠을 조금도 특별 대우하지 않고 스스럼없이 대해주었다. 그제야 외젠도 다른 사람들과 달리 편한 친구로 고흐를 대하기 시작했다.

외젠은 이름만 화가일 뿐 그림은 소일거리 정도였고, 고흐는 그림에 영혼을 불사르고 있었다. 외젠은 그런 열정을 지닌 고흐를 좋아했다.

하루는 두 사람이 투우 경기를 보러 아를의 원형경기장으로 갔다. 평소 이 경기장을 자주 찾았던 고흐가 외젠을 데려간 것이다. 〈아를의 원형 경기장〉을 보면 고흐는 투우 장면은 최소화하고 관람객 중심으로 그림을 그렸다.

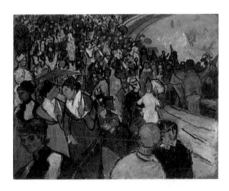

〈아를의 원형 경기장〉, 1888, 캔버스에 유채, 73 ×92,
러시아, 상트페테르부르크, 에르미타주 미술관.

알퐁스 도데도 이 경기장을 드나들며 《아를의 여인》을 구상했다.

프로방스 농촌의 순박한 청년이 오랜만에 투우 경기를 보러 왔다가 세련된 여인을 만나 사랑에 빠진다. 남성 편력이 많은 이 여인의 과거를 알게 된 청년의 부모는 둘 사이를 완강히 반대한다.

청년은 농사일에 열중하고 마을 축제 때마다 춤을 리드하는 등 여인을 잊어보려 노력한다. 하지만 그녀를 끝내 잊지 못한 채 목숨을 버린다.

알퐁스 도데가 이 희곡에 맞는 곡을 부탁하자 작곡가 조르주 비제는 27곡을 만들었다. 그 가운데 프로방스 지방에 전승된 민속춤곡 '파랑돌farandole'이 나온다.

고흐는 외젠과 투우를 관람하면서 정작 경기보다는 거기에 몰입한 외젠을 지켜보았다. 그리고 자신이 그리고 싶어 했던 시인의 원형, 바로 단테를 그에게서 발견했다.

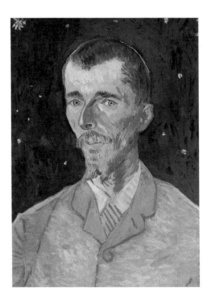

〈시인 외젠 보흐의 초상〉, 1888, 캔버스에 유채, 60×45, 프랑스, 파리, 오르세 미술관.

고흐는 어떻게 단테를 시인의 원형으로 여기게 되었을까?

그것은 토머스 칼라일Thomas Carlyle의 영향이었다. 칼라일은 영국 빅토리아 시대를 풍미한 사상가로서 유럽인들의 존경을 받고 있었다. 그는 단테의 《신곡》을 가리켜 '중세 천 년을 종합한 침묵의 소리'라고 평가하고, 단테야말로 시인의 영웅이라고 극찬했다. 《신곡》은 장편서사시로 형용사는 적고 대부분 동사로 묘사되었다. 달리 표현한다면 회화보다는 조각에 가까웠다.

외젠은 기꺼이 고흐의 모델이 되어주었다. 우선 외젠은 대부호의 자제답게 고급스러운 옷을 입었다. 노란 재킷 속의 흰 칼라에 넥타이를 매고 있는 모습을 진한 청색의 배경이 도드라지게 부각시킨다. 외젠은 샌님 같은 얼굴에 초록색 눈동자로 세상을 관조하는 모습으로 표현되어 있다.

인생이란 걷는 것.
목적지에 도달했다 해도 또 다른 곳을 향해 걷고 또 걷는 것.
별에 다다를 때까지 걷는 것.
걷다가 걷다가 별이 되면 은하수로 흐르는 것이 인생.

고흐와 고갱, 가까이하기엔…

## ● 고흐와 고갱의 자화상 교환

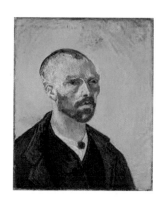

〈자화상〉, 1888, 캔버스에 유채, 50.3×61.5,
미국, 케임브리지, 포그 미술관.

9월 중순, 고흐는 마침내 노란 집에 들어갔다. 조셉 룰랭의 도움을
받아 침대와 가구를 다시 배치했으며, 파리에 있는 화가들에게 공동체
를 만들어보자고 초청장을 보냈다. 하지만 호의적인 반응을 보인 사람
은 폴 고갱 정도였다. 그래서 고갱에게 먼저 자신의 자화상을 보내며
서로 초상화를 교환하자고 제안했다.

이때 고흐가 보낸 〈자화상〉을 보면 녹색 바탕에 수도승처럼 머리를
짧게 깎은 모습이다. 도 닦는 수도승처럼 고갱과 함께 오직 예술에만
열중하고 싶다는 뜻이다. 눈꼬리도 오직 하나의 목표에만 집중하는 매

처럼 올라가게 그렸다.

이 그림을 받은 고갱도 자화상을 보내 화답했다.

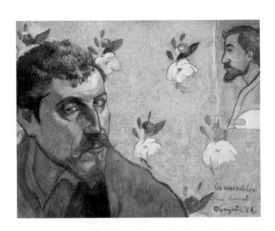

폴 고갱, 〈에밀 베르나르와 함께 있는 자화상 – 레미제라블〉, 캔버스에 유채, 45×55,
네덜란드, 암스테르담, 반 고흐 미술관.

고흐보다 다섯 살이 많은 고갱은 이미 테오가 몽마르트르의 구필 화랑에서 개최한 〈인상파〉 전시회에 참여했고, 여러 작품을 팔았다. 고갱의 자화상을 보면 뭔가를 알아내려는 듯한 눈초리가 돋보인다.

고갱 뒤 오른쪽 위 모서리에 에밀 베르나르를 자그맣게 그려 넣었는데, 베르나르야말로 고흐와 친했던 화가로 고흐에게 초대를 받았지만 응하지 않은 인물이었다.

고갱은 수도사적 절제와 헌신으로 멋진 작품을 만들고 있는 고흐가 초대하자 비록 이에 응하기는 했지만, 화가들의 공동체가 과연 가능할

지 고민하고 있었던 것이다.

그럼 제목에 왜 빅토르 위고의 소설 제목인 '레미제라블'을 넣었을까?

《레미제라블》의 주인공 장발장은 인류애를 가졌으면서도 사회에서 추방당했다. 고갱 자신도 예술을 추구하다가 장발장 신세가 되었지만, 장발장이 사회적 영향력을 지녔듯 자신도 고귀한 영향력을 품은 작품을 그리고 싶다는 뜻이 담겨 있다.

어쨌든 고갱은 고흐와의 공동생활에 의구심을 품었다. 그런데 고흐는 테오가 보내주는 생활비를 나눠 쓰자고 제안했다. 아울러 그렇게 1년 정도만 노란 집에서 수도승처럼 작업하면 고갱이 그토록 가고 싶어 하는 타히티로 갈 경비도 마련할 수 있을 것이라고 의욕을 북돋아주었다. 거기에 테오의 권면도 있어서 고갱은 결국 아를에 가기로 결심했다. 그 무렵 고흐는 〈밤의 카페 테라스〉를 그렸다.

● 별밤지기

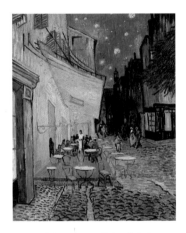

〈밤의 카페 테라스〉, 1888, 캔버스에 유채, 81×65.5,
네덜란드, 오테를로, 크뢸러뮐러 미술관.

   고흐는 자연스러운 빛을 찾아 대도시 파리를 떠나 아를로 내려갔는
데, 그의 바람대로 아를의 태양은 강렬했고 밤하늘의 별도 빛났다. 그
는 아를의 포름 광장에 있는 이 카페의 테라스에 앉아서 식사 대용으
로 커피를 즐겨 마셨다. 그때 애용한 커피가 '예멘 모카 마타리'라는 풍
문이 돌았다.
   밤을 좋아했던 고흐. 그는 가장 행복했던 시기에 카페의 밤 풍경을
그렸다.

하늘에 별이 총총한 밤, 일과를 마치고 테라스에 모여 앉은 사람들 위로 커다란 가스등이 환히 비치고 있다. 그 위로 하늘이 파랗다.

고흐는 밤에는 빛이 사라지는 것이 아니라 새로운 것을 보게 해준다고 보았다. 그래서 하늘을 파랗게 칠하고 카페 외의 다른 건물은 검게 칠했다. 이렇게 해서 차광막 아래 비치는 가스등의 밝은 노란색과 대비를 이루게 했다.

누구도 생각할 수 없는 고흐만의 시각으로 재현한 풍경이지만, 누구나 체험할 수 있는 광경이기도 하다. 파란 하늘의 별을 보라. 그 별빛은 오롯이 바라보는 사람에게만 빛난다.

유난히 별을 좋아했던 고흐는 별들이 반짝일 때면 아를의 노란 집에서 가까운 론강으로 가서 〈론강의 별이 빛나는 밤〉을 스케치했다.

가스등이 황금빛 기둥처럼 길게 강을 비추고 있다. 마치 별빛의 그림자처럼. 하늘은 청록색, 물결은 감청색이다. 두 연인이 얕은 보라색 대지 위에 서 있다.

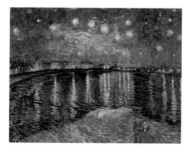

〈론강의 별이 빛나는 밤〉, 1888, 캔버스에 유채, 72.5×92,
프랑스, 파리, 오르세 미술관.

고흐는 9월 어느 날 〈밤의 카페 테라스〉과 〈론강의 별이 빛나는 밤〉 두 작품을 그리기 위해 며칠 동안 별밤지기가 되었다.

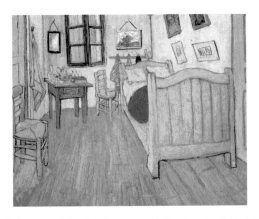

〈빈센트의 방〉, 1888, 캔버스에 유채, 72×90, 네덜란드, 암스테르담, 반 고흐 미술관.

고흐의 노란 집 1층에는 작업실과 주방이 있고, 2층에는 작은 방이 두 개 있었다. 고흐는 2층의 방 하나는 자신이 쓰기로 하고, 다른 하나는 곧 찾아오겠다고 한 고갱을 위해 꾸몄다. 그는 고급 가구를 사서 고갱의 방에 배치해두고, 자신의 방에는 농부들이 쓰던 허름한 가구를 들여놓았다.

고흐의 방은 얼핏 보아 소박하다. 마룻바닥에 튼튼하기만 한 침대, 침대머리 쪽의 옷걸이…… 왼쪽의 빼꼼 열린 창문 옆에 마실 물이 담긴 주전자가 놓인 작은 탁자가 있다. 눈길을 끌 만큼 화려하거나 웅장

하거나 별스러운 특징도 없다.

그런데 왠지 편하게 뒹굴고 싶은 곳이다. 침대나 의자나 액자 등의 그림자가 없다. 이렇게 이 그림은 음영을 무시한 채 색채의 구성에 중점을 두었다. 두 개의 노란 의자와 노란 침대, 레몬색 베개, 그리고 새빨간 담요, 엷은 보랏빛 벽과 파란 주전자……. 벽에는 자신의 자화상 등 다섯 점의 그림이 걸려 있다.

방을 모두 꾸민 뒤, 고흐는 고갱에게 편지를 보냈다.

절대적인 휴식 공간을 표현하기 위해 이 그림을 그렸습니다.

● 해바라기

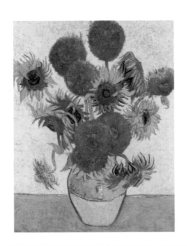

〈병에 담긴 15송이의 해바라기〉, 캔버스에 유채, 93×73, 영국, 런던, 국립미술관.

해바라기는 고흐에게 삶의 환희를 상징하는 태양이었다. 별빛 하나 없는 칠흑 같은 밤이라도 태양은 반드시 떠오른다. 고흐는 그러한 자신의 인생 철학을 해바라기 그림에 담았다.

고흐는 설레는 마음으로 고갱이 지낼 방에 걸어둘 정물화를 그리기 시작했는데, 그 작품이 바로 〈병에 담긴 15송이의 해바라기〉였다.

해바라기는 물론 꽃병, 배경까지 모두 노랗다. 초록이 들어간 바닥

과 녹색 잎사귀가 색채 대비 효과를 내고 있다. 고흐는 초인적 집중력으로 해바라기 한 송이 한 송이를 그렸으며, 대담하고 힘 있는 붓 터치로 볼륨감을 살렸다.

맨 아래쪽 좌우에서 각각 한 송이가 대칭을 이루고, 다음 아래 세 송이와 위 세 송이, 중간의 좌우 각각 세 송이도 서로 대칭적이다.

대칭의 미가 구현된 가운데 피어난 해바라기 15송이는 각기 독특한 모양이다. 막 피어난 한 송이, 활짝 핀 두 송이, 꽃잎이 하나둘 떨어져 가는 일곱 송이, 꽃잎은 이미 지고 씨앗만 품은 다섯 송이가 화병에 제멋대로 꽂혀 있다. 그러면서도 전혀 부자연스럽지가 않고 조화를 이루어 시선을 편하게 한다.

세상 누구라도 이 그림을 물끄러미 보고 있노라면 15송이의 해바라기가 저마다 어떤 사연이든 있는 그대로 받아주는 것을 느낄 수밖에 없다.

고흐가 해바라기를 그릴 무렵 클로드 모네는 수련을, 폴 세잔은 사과를 그리고 있었다. 모네가 수련을 자신의 상징처럼 여기고 30년간 그렸다면, 세잔은 사과로 파리를 놀라게 하겠다며 40년간 사과를 그렸다. 고흐도 10년의 짧은 화가 생활 동안 꾸준히 해바라기를 그렸다. 그에게 해바라기는 태양의 항구성과 삶의 무상을 상징했다.

고갱이 아를에 도착한 것은 1888년 10월 23일 새벽이었다. 기차에서 내린 고갱은 드라가르 카페로 갔다. 고흐가 카페의 주인 지누 부인과 함께 기다리고 있었다. 이들과 함께 아침 식사를 한 고갱은 고흐를 따라 노란 집 2층으로 올라갔다.

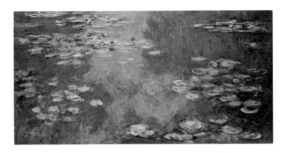

클로드 모네, 〈수련〉, 1919, 캔버스에 유채, 101×200, 미국, 뉴욕, 메트로폴리탄 미술관.

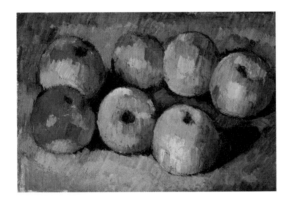

폴 세잔, 〈사과〉, 1878, 캔버스에 유채, 19×27, 영국, 케임브리지, 피츠윌리엄 박물관.

고갱은 자신이 머무를 방에 걸린 고흐의 해바라기 그림을 보더니 "화가의 특징을 고스란히 드러낸 최고의 작품"이라며 기뻐했다.

그 뒤로 고흐는 〈12송이 해바라기〉를 포함해 16점의 해바라기 작품을 더 그렸다.

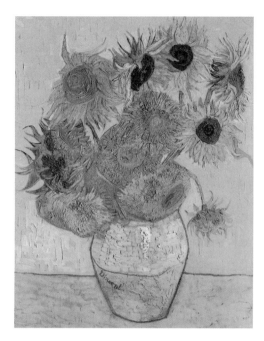

〈12송이 해바라기〉, 1888, 캔버스에 유채, 91×71, 독일, 뮌헨, 누에 피나코텍.

## ● 같은 모델, 다른 묘사

고갱은 과묵한데 외향적이었고, 고흐는 말은 많은데 의외로 내향적이었다. 고갱은 배포도 있고 해박해서 어쩌다 한마디 던질 때마다 좌중을 생각에 잠기게 했다. 게다가 고갱은 복싱과 펜싱 실력도 수준급이었다. 그림을 그리다가도 틈틈이 일어나 원투 스트레이트를 뻗으며 몸을 풀고 펜싱 검을 들고 혼자 연습하곤 했다.

고흐는 고갱과 함께 드라가르 카페는 물론 아를의 원형경기장, 무도회장까지 두루 다녔다. 고갱이 오고 나서 노란 집에는 한동안 화기애애한 분위기가 감돌았다.

당시에는 인상주의의 거장 모네의 작품이 선풍을 일으키고 있었다. 그런 가운데서도 고갱의 작품은 간간이 팔렸지만 고흐의 작품은 누구도 사지 않았다. 그래서 형편이 조금 나은 고갱이 캔버스천 등을 사와 고흐에게 나눠주기도 했다.

두 사람은 노란 집 아틀리에에서 그림을 그릴 때가 많았지만, 햇빛이 좋은 날에는 함께 교외로 나가 그림을 그렸다. 11월 초 어느 날, 두 사람은 사이좋게 같은 시간, 같은 장소에서 한 모델을 대상으로 그림을 그리기 시작했다. 모델은 바로 지누 부인이었다.

고흐는 창가에 앉아, 고갱은 문 앞에 앉아 그렸다. 그래서 고갱은 지누 부인의 오른쪽 얼굴을, 고흐는 왼쪽 얼굴을 위주로 그리게 되었다.

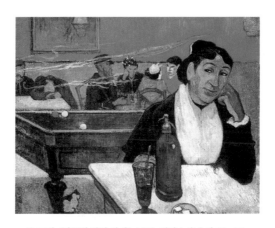

폴 고갱, 〈아를의 밤의 카페〉, 1888, 캔버스에 유채, 92×73,
러시아, 모스크바, 푸시킨 미술관.

앞에서 본 고흐가 그린 지누 부인과 비교해보면 두 작가의 내면세계의 차이를 볼 수 있다. 고흐의 그림에서 지누 부인은 선하고 사색적인 인물로 나온다.

고흐는 같은 시기에 그린 또 한 장의 지누 부인 초상화에서 우산과

양산의 자리에 책을 그려 넣었다. 두 장을 번갈아 그리며 지누 부인을 지적이고 선량한 여인으로 돋보이게 한 것이다.

고갱은 여기에 불만을 품었다. 그는 지누 부인을 술집 마담의 이미지로만 보려 했던 것이다. 그래서 그림의 제목도 〈아를의 밤의 카페〉라 했던 것이고, 고흐가 배경 없이 지누 부인만 그렸다면 고갱은 카페 풍경을 배경으로 넣었다.

하지만 지누 부인에 대한 고흐의 관점은 끝까지 변함이 없었다. 고흐의 마지막 해인 1890년에 그린 지누 부인의 초상화에는 두 권의 책을 포개 놓았다.

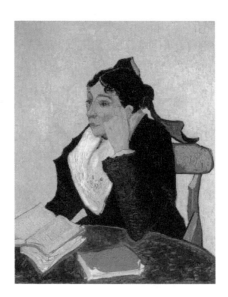

〈아를의 여인(지누 부인의 초상)〉, 1888, 캔버스에 유채, 91.5×73.7, 미국, 뉴욕, 메트로폴리탄 미술관.

고갱의 그림을 더 살펴보자. 지누 부인 앞에 술병과 술잔이 있고, 뒤쪽 당구대 너머로 제복을 입은 룰랭이 세 명의 여종업원과 술잔을 기울이고 있다. 그 옆 테이블에는 고흐와 절친한 밀리에 소위가 이미 술에 취해 고개를 떨구고 있다.

이로써 지누 부인은 고흐의 그림에서는 교양 있는 선량한 사람으로, 고갱의 그림에는 방탕한 사람으로 보인다. 이처럼 같은 오브제도 배경 구성을 어떻게 하느냐에 따라 전혀 다른 이미지가 나올수 있다.

고흐는 자신이 좋아하는 룰랭과 지누 부인, 밀리에를 방종의 이미지로 묘사한 고갱에게 이때부터 서운한 감정을 갖기 시작한다. 일설에는 고갱이 노란 집에 온 뒤, 이미 고흐와 친밀한 관계였던 지누 부인을 가까이하려 하면서 고흐와 고갱, 지누 부인 사이의 분위기가 미묘해졌다고 한다. 그럼에도 고흐는 화가 공동체를 발전시켜보려고 노력했다.

## ● 아를의 포도밭

어느덧 포도를 수확할 시기가 되었다. 아를에 오기 전부터 고흐는 몽마르트르 근처의 포도밭을 그리고 싶어 했다.

'푸른 날에는 황록색 포도가 자줏빛을 낼 거야. 상상만 해도 창작욕이 솟구치는군.'

어느 비가 갠 늦은 오후, 고흐는 지부 부인을 따라 포도밭을 산책했다. 아를 지역의 오른쪽에 론강의 지류가 흐르며 쌓인 퇴적층에서 질 좋은 포도가 생산되고 있었다.

〈붉은 포도밭〉을 보자. 지는 해가 빗물에 젖은 길과 넝쿨 속 포도알을 비추고 있다. 맨 오른쪽에서 아를의 전통의상을 입고 포도를 따는 여인이 지누 부인이리라. 그 옆에 한 사람이 포도가 담긴 바구니를 들고 있다. 뒤쪽에는 수확한 포도를 마을로 옮기는 마차가 서 있다.

가을이면 남프랑스 포도 농장에서 볼 수 있었던 풍경이다. 이 그림

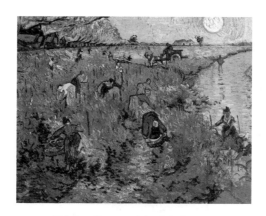

〈붉은 포도밭〉, 1888, 캔버스에 유채, 75×93,
러시아, 모스크바, 푸시킨 미술관.

에 나오는 농부들은 그리 분주하지 않게 산책하듯 포도를 수확하고 있
다. 농장 주인이 매매용 포도를 수확하고 난 뒤 주민들이 나머지를 수
확하게 허락한 모양이다.

　그래서 양산을 든 여성도 있고, 포도를 따서 맛보는 이도 나오는 것
이다. 평소 고흐는 노란색을, 고갱은 빨간색을 선호했다. 고흐는 이 그
림의 포도 덩굴을 실제보다 더 강렬한 붉은색으로 칠하고 배경은 노랗
게 했다.

　이때만 해도 고흐는 고갱과 편하게 지냈다. 요리를 잘하는 고갱 덕
분에 식사도 잘했다. 〈붉은 포도밭〉과 한 쌍을 이루는 작품이 〈푸른 포
도밭〉이다.

　〈붉은 포도밭〉이 석양의 풍경이라면 〈푸른 포도밭〉은 오전의 풍경
이다. 하얀 뭉게구름이 이는 푸른 하늘 아래 보랏빛으로 익어가는 포

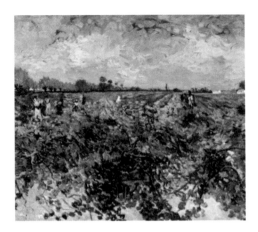

〈푸른 포도밭〉, 1888, 네덜란드, 오테를로, 크뢸러뮐러 미술관.

도밭에서 일하는 농부들과 양산을 들고 거니는 여인들이 있다. 인심이
야박하지 않아서 좋다. 울타리도 없어서 누구나 와서 구경도 하고 다
익은 포도를 발견하면 따 먹어도 좋은 분위기다. 화면에서 강조하는
것이 있다면 땅바닥까지 널리 뻗어 있는 포도 덩굴이다.

## ● 같은 듯 다른 고흐와 고갱

〈알리스캉의 가로수길〉, 1888, 캔버스에 유채,
73.5×92, 개인 소장.

고흐와 고갱은 10월 말, 아를 지역에서 단풍이 곱기로 유명한 알리
스캉Alyscamps으로 여행을 떠났다. 오솔길 양편으로 백년은 넘게 자란
삼나무가 줄지어 서 있다.

고대 로마시대부터 귀족들이 자주 걸었던 길이다.

이 길을 걷다 보면 저 끝에 11세기에 지어진 생토노레 성당의 종탑
이 나타난다. 사이좋게 서로 도와가며 그림을 그렸지만 추구하는 스타
일이 달랐던 만큼 그림의 느낌은 색다르다.

폴 고갱, 〈알리스캉의 풍경〉, 1888, 캔버스에 유채, 91.6×72.5,
프랑스, 파리, 오르세 미술관.

고흐의 그림이 자연스런 풍경이라면 고갱의 작품은 작가의 이미지 속에 잘 정돈된 그림이다. 이런 고갱의 화풍은 〈빨래하는 아를의 여인〉에서 확연히 드러난다.

폴 고갱, 〈빨래하는 아를의 여인〉, 1888, 삼베에 유채, 76×92,
미국, 뉴욕, 현대미술관.

대상에 자신의 내면의식을 투영하며 각 형태마다 두껍게 외곽선을 칠해 명확히 경계를 지었다. 이것이 상징주의적 구획 기법, 즉 클루아조니슴Cloisonnisme이다. 여러 색을 윤곽선으로 구분하는 중세의 스테인드글라스 양식을 발전시킨 것이다.

초기 인상파는 색의 진동振動 효과를 표현하기 위해 화폭이라는 공간과 오브제를 색채에 예속시켰다. 이들에게는 빛이 곧 색채였고, 색채가 곧 빛이었다. 그래서 아무래도 형태가 빛나는 색채를 위해 피상적으로 될 수밖에 없었다.

고흐, 고갱, 세잔, 쇠라 등은 이를 극복하기 위해 노력한다. 인상파의 빛나는 색채를 존중하면서도 자연의 재구성, 즉 사물의 전형적 성질을 되살려내고자 했던 것이다.

고갱과 고흐는 입체감과 명암을 단순화하고 색채를 강렬하게 구사한다는 점에서는 서로 닮았다. 그런데 고흐는 모델을 두고 그리길 원했고, 고갱은 형태를 추상적으로 표현해내려 했다.

이런 고흐에게 고갱은 말했다.

"예술은 하나의 추상이야. 자연을 보고 몽상하는 추상을 끌어내는 것이지. 그런 그림을 그려보게."

그러나 고흐는 사물 앞에서 사물 그 자체의 역동성을 붓 터치로 끄집어내는 것이 훨씬 편했기 때문에 이렇게 대답했다.

"나는 사람들이 내 그림의 색채에서 울리는 진동을 듣고 영원과 소통하는 위안을 받기 바라네."

고흐는 자신의 그림을 음악에 비유했고, 고갱은 꿈에 비유한 것이다.

알리스캉 여행으로 두 사람이 선호하는 화풍이 드러나면서 둘 사이는 어색해졌다. 이를 해소해보려고 고흐는 고갱의 구획 기법을 적극 활용한 〈아를의 무도회장〉을 그렸다.

〈아를의 무도회장〉, 1888, 캔버스에 유채, 65×81, 프랑스, 파리, 오르세 미술관.

고갱을 의식한 그림이라서인지 구도가 평소와 달리 높이 배치돼 있고, 초록색 배경에 검은색 위주로 두껍게 그린 윤곽선 등의 색감이 고흐의 다른 작품과는 차이가 있다.

촘촘히 모여 춤추는 사람이나 바라보는 사람들도 환희에 들떠 있는 게 아니라 모두 무표정하다. 누구와 더불어 추는 춤이 아니라 일상을 잊으려고 구도하듯 각자 춤 속에 빠져 있는 분위기다.

그 시기에 고갱은 〈아를의 늙은 여인들〉을 그렸다. 고흐가 삶의 본

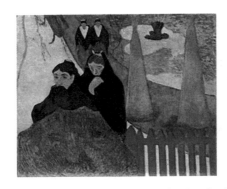

폴 고갱, 〈아를의 늙은 여인들〉, 미국, 시카고, 시카고 아트 인스티튜트.

질을 드러낸다면 고갱의 작품은 삶의 근원에 대한 질문을 자꾸 던진다. 〈아를의 늙은 여인들〉도 그렇다.

북풍이 불기 시작한 초겨울에 노년의 초입에 든 네 여인이 어딘가를 향해 걷고 있다. 길 옆 우물에서는 물이 솟고 있고, 길 중간에 오렌지색 짚더미 두 개가 높이 솟아 있다.

앞에 선 두 여인은 숄이나 손으로 입을 가리고 정면을 응시하지 않은 채 붉은 목책을 피해 상록수가 있는 옆으로 나가려 한다. 그중 한 사람은 지누 부인이다. 그 뒤의 두 여인은 주머니에 손을 가지런히 넣은 채 반듯한 초록 길로 걸어오고 있다.

이처럼 고갱의 그림은 자연적인 고흐와 달리 신중하게 의도적이다. 이러한 고갱 예술의 본질을 가장 잘 보여주는 작품이 〈우리는 어디서 와서 어디로 가는가〉다.

고갱과 고흐 예술의 가장 큰 차이는 동기부여에 있다. 고갱이 문명

폴 고갱, 〈우리는 어디서 와서 어디로 가는가〉,
1897, 미국, 보스턴, 보스턴 미술관.

과 대비된 원시적 동경을 예술로 승화시켰다면, 고흐는 철저히 내적인
고뇌를 인류의 보편적 예술로 승화시켰던 것이다.

## ● 배려하려 서로 애썼지만…

폴 고갱, 〈해바라기를 그리는 고흐〉, 1888, 캔버스에 유채,
73×91, 네덜란드, 암스테르담, 반 고흐 미술관.

고갱도 고흐가 자신을 배려하려고 무던히 애쓰는 모습을 보면서
〈해바라기를 그리는 고흐〉를 그린다. 고갱은 고흐의 해바라기 작품을
여러 번 보았지만 정작 그리는 모습을 직접 보지는 못했다. 그러니 이
그림은 순전히 상상으로 그린 것이다.

고흐가 꽃병에 꽂힌 해바라기를 보며 정물화를 그리고 있다. 그런데
정작 이 그림의 주인공이어야 할 고흐는 오른쪽으로 치우쳐 있다. 보
통 초상화는 모델을 중앙에 배치하는데, 고갱의 그림에서 고흐는 한쪽

으로 밀려난 데다가 뒤통수와 등까지 잘려 있다. 해바라기가 놓인 꽃병도 왼쪽으로 밀려나 있다.

이로써 V자형 구도의 중앙에 주요 오브제는 모두 빠진 대신 고흐의 오른손과 가늘기만 한 붓이 있다. 그나마 앞쪽에 해바라기가 부각되기는 했지만, 화면에서 밀려난 고흐는 눈빛까지 초점 없이 나와 있다. 화가가 모델을 내려다보는 형태인 것이다.

고흐는 이 작품을 보고는 고갱이 자신을 무시했을 뿐 아니라 피로에 찌든 정신 나간 사람으로 그렸다며 불만스러워했다. 고갱은 고흐의 술 취한 눈을 그렸던 것이다.

당시 프랑스를 비롯한 유럽에서는 집에 오크통을 놓아두고 노인과 아이들까지 수시로 술을 마셨다. 언제 어디서나 술을 마시는 것이 자연스러운 일상이었다.

고흐가 즐겨 마신 술은 압생트로, 알코올에 약초가 들어가 초록빛이었으며, 싸구려 압생트일수록 도수가 높아 80도가 넘는 것도 있었다. 당시 분위기가 워낙 술에 관대했던 데다 고흐는 밥 대신 싸구려 압생트로 허기진 배를 채우고 술에 취해 밤샘 작업을 하는 경우가 많았다.

그날도 카페에서 고갱과 술을 마시고 있었는데, 고흐는 고갱이 자신을 하필 술주정뱅이 눈으로 그렸다고 화를 냈다. 급기야 두 사람은 모두가 보는 가운데 고함을 지르며 싸웠다.

## ● 〈안녕하세요, 쿠베르 씨〉 앞에서
  안녕치 못했던 두 사람

　고흐와 고갱은 더 어색해진 사이를 해소하기 위해 12월 16일, 1박 2일로 몽펠리에 있는 파브르 미술관에 갔다. 이 미술관에서 고갱은 고전적인 그림에 관심을 보인 데 반해 고흐는 감성적 그림에 관심을 두었다. 평소에도 고갱은 드가, 앵그르, 라파엘로 등을 존경했지만 고흐는 쿠르베, 루소, 도비니, 도미에, 들라크루아 등을 선호했다. 그러면서도 고흐는 고갱의 그림을 매우 좋아했는데, 고갱의 그림에서 실수가 보이면 일일이 지적을 하곤 했다.

　두 사람은 파브르 미술관을 떠나기 전 귀스타브 쿠르베의 〈안녕하세요, 쿠르베 씨〉라는 작품 앞에 섰다.

　왼쪽에 하인과 개를 대동한 한 신사가 서 있다. 가난한 예술가들을 후원하는 부유한 알프레드 브뤼야스다. 그 앞에 작업복 차림의 쿠르베가 수염까지 들릴 정도로 거만한 태도로 이렇게 말하는 듯하다.

귀스타브 쿠르베, 〈안녕하세요, 쿠르베 씨〉, 1854, 프랑스, 몽펠리에, 파브르 미술관.

"당신은 나 때문에 불멸의 예술작품에 기여하고 있는 것이오."

있다가 사라질 돈보다 예술의 혼이 더 귀중하다는 것을 보여주는 장면이다.

그 그림을 보고 돌아오는 길에 고흐와 고갱은 예술가들에 대한 이야기를 나누었다. 처음에 서로 존경하는 화가들에 대한 이야기를 할 때까지는 좋았다. 그러다가 화가들에 대한 이견을 보이던 중 특히 렘브란트에 이르러 둘은 심하게 다투었다.

고흐는 평소 렘브란트야말로 화가 중 화가라 생각하고 있었다. 종교적인 장면조차 현실적인 모습으로 그린다는 이유에서였다. 이는 '자연스러운 것이 곧 성스러운 것'이라는 고흐의 시각을 보여준다. 하지만 형태를 추상화하기를 좋아하는 고갱은 렘브란트에 비판적이었다.

고흐가 일찍이 영국에서 경험했듯이 당시 세계는 산업화의 진행으로 인간성 상실의 흐름이 두드러졌다. 이러한 흐름에다 개인적 성장 경험까지 더해져 고흐는 렘브란트의 그림에서 인간미 넘치는 정을 느꼈다. 특히 〈유대인 신부〉와 〈성 가족〉을 좋아했다.

렘브란트 반 레인, 〈유대인 신부〉, 1665~1667, 캔버스에 유채,
121.7×166.4, 네덜란드, 암스테르담, 국립미술관.

고흐는 1885년 암스테르담 국립미술관이 개관하자 곧장 찾아간 적이 있었다. 전시된 걸작을 둘러보던 중 〈유대인 신부〉 앞에 멈추더니 그는 눈물을 흘리며 한동안 움직일 줄 몰랐다. 왜 이토록 고흐의 가슴이 저려왔을까?

금빛 예복을 입은 남자가 왼손으로 빨간 웨딩드레스를 입은 여자의 등을 부드럽게 안고 있다. 여자의 왼손은 자기 가슴을 가볍게 감싸는 남자의 손등을 쓰다듬는다. 여자의 얼굴에 수줍음이 가득하다. 남자는

그런 여인을 세상에서 가장 귀한 보배로 여기는 분위기가 역력하다.

그림의 배경에는 소품도 전혀 없고 배경색도 오직 연인에게만 초점이 가게 했다. 부풀어 오른 두 사람의 예복도 소중해서 차마 마주 보지도 못하는 듯한 두 사람의 표정을 돋보이게 한다.

같이 동행했던 친구가 다른 작품을 모두 관람한 뒤에도 고흐는 여전히 〈유대인 신부〉 앞에 우두커니 서 있었다. 친구의 채근에 고흐는 미술관을 떠났다. 그때 고흐는 이런 심정이었다.

이 그림 앞에서 보름 동안 마른 빵만 먹고 서 있으라고 해도 감사했다. 아니, 이 그림을 계속 볼 수만 있다면 내 목숨에서 10년을 떼어줄 수도 있다. 이 기분을 알겠나?

## ● 왜 고흐는 렘브란트에 감동했을까

렘브란트 반 레인, 〈성 가족〉, 1640, 51×47, 프랑스, 파리, 오르세 미술관.

고흐가 가슴에 담은 렘브란트의 작품 또 하나는 〈성 가족〉이다.

장소는 목공소. 남편은 목수 일을 하고 있고, 아내 품에서는 갓 태어난 아이가 젖을 먹고 있다. 그 옆에 산파인 듯한 할머니가 아이의 이모저모를 살피고 있다.

17세기 네덜란드는 다국적 기업인 동인도회사를 세워 황금시대라 불릴 만큼 번영을 구가하고 있었다. 이 회사가 최초로 자본과 경영을 분리한 주식회사다.

중산층들은 대체로 부부와 자녀 한 명으로 구성된 핵가족을 지향하며 여유를 즐기려 했다. 이런 분위기에서 왕정과 관계없는 부르주아적 바로크 양식이 발전한다. 그 선두에 라파엘로, 루벤스 등이 서 있었다. 특히 '빛과 어둠의 마술사'로 불렸던 렘브란트는 물감 특유의 질감을 통해 어둠과 빛의 반사 효과를 냈다.

〈성 가족〉도 네덜란드의 핵가족을 묘사한 작품이다. 목공소 안의 어둠이 창밖에서 비치는 빛의 또 다른 효과로 표현되고 있다. 아늑한 빛이 묵묵히 일하는 목수의 등과 아내를 통해 아이를 비추고 있다.

그런데 고흐는 렘브란트의 정서적 진정성이 넘치는 그림을 왜 그렇게 좋아했을까?

고흐의 집안은 아버지는 물론 그 윗대도 개혁교회 목사들이었다. 그래서 집안이 늘 근엄한 데다가 어머니마저 고흐에게 깊은 정을 주지 않았다.

이런 가정 분위기 탓에 고흐도 오직 신앙으로 사는 것만이 참다운 삶이라 여겨 보리나주의 탄광촌에 선교사로 갔다. 그리고 그곳에서 성직자들의 신앙이 형식뿐이라는 것을 깨닫고는 교회와 담을 쌓게 된다.

그렇게 부모와 멀어졌고, 과부 케이를 사랑하면서는 결별 수준에 이른다. 게다가 매춘부 시엔과 동거까지 하자 부모는 고흐를 '거친 맹수'처럼 여긴다. 고흐의 내면에는 어려서 받지 못한 아낌없는 사랑에 대한 갈증이 늘 자리하고 있었다. 고흐가 1년 뒤 생레미 요양원에서 그린 〈피에타〉를 보면 모성에 대한 정서가 느껴진다.

'비탄'이라는 뜻의 피에타는 성모 마리아가 십자가에서 죽은 아들

예수를 안고 슬픔에 잠긴 모습을 가리킨다. 이를 주제로 중세부터 르네상스 시기까지 수많은 명작이 탄생했으며, 미켈란젤로의 〈피에타〉가 분수령이 되었다.

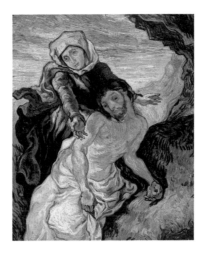

〈피에타〉, 1889, 캔버스에 유채, 73×60.5, 네덜란드, 암스테르담, 반 고흐 미술관.

이 작품은 들라크루아의 〈피에타〉를 모사한 것이다. 들라크루아는 르네상스의 고전주의 화풍에 도전장을 낸 낭만주의의 거장으로서 자신의 감정을 다양한 색채로 자유롭게 칠했다.

이러한 들라크루아의 《색채론》은 이후 인상주의에 큰 영향을 끼쳤다. 특히 고흐는 들라크루아의 《색채론》을 읽으며 〈감자 먹는 사람들〉을 완성했고, 그 뒤 해가 갈수록 색조가 밝아지며 더 신선해졌다.

고흐는 생레미 시절에도 자기만의 색채를 더 뚜렷이 할 필요성을 느꼈다. 그래서 테오가 보내준 여러 화가의 복제 석판화 가운데 가장 마음에 드는 들라크루아의 〈피에타〉를 보고 그렸던 것이다.

　　들라크루아의 〈피에타〉와 고흐의 〈피에타〉는 형상이 비슷하다. 미켈란젤로 등의 〈피에타〉는 마리아가 숨진 예수를 두 손으로 들고 자기 무릎에 누인 모양이다. 그런데 들라크루아의 〈피에타〉에 나오는 마리아는 예수를 바위에 기대어 두고 두 손바닥이 예수가 아닌 하늘을 향해 있다. 두 그림 속 마리아의 모성애는 어떤 차이가 있을까?

　　들라크루아의 그림 속 예수는 못자국과 피가 선명하며, 붉은 스카프를 맨 마리아의 오른손에도 그 피가 묻어 있어 장중하고 성스러워 보인다. 하지만 고흐의 그림에는 붉은색이 없다. 그래서 들라크루아의 작품보다는 휴머니즘적이다.

　　이처럼 고흐는 성聖스러운 것을 자연스러운 것으로 여겼다. 그래서 종교화도 현실처럼 그리는 렘브란트를 좋아했던 것이다.

## ● 가까이하기엔 너무 먼 사이

고갱에게 성스러운 것은 몽상이며 추상이었다. 그리고 그에게 예술이란 '표절' 아니면 '혁명'이었다. 자기만의 세계를 드러내면 혁명이고, 아니면 표절인 것이다. 물론 고흐는 오브제의 에너지를 끄집어내려 했기 때문에 묘하게도 두 경우에는 해당하지 않는다. 고갱과 고흐가 아웅다웅하면서도 끝내 서로를 존중한 것은 이 때문이다.

파브르 미술관에 다녀온 뒤 고흐와 고갱 사이에는 그림 스타일에 대한 논쟁이 더 자주 벌어졌다. 두 사람의 논쟁이 얼마나 격렬했던지 고흐는 '전율적'이라며 한탄했다. 고갱은 본래 박식했으며 거만한 태도로 유명했다. 스스로 자신이 위대한 화가임을 잘 알고 있다고 할 정도였으며, 자기중심성도 강했다.

서머싯 몸William Somerset Maugham이 고갱의 일생을 소설로 쓴《달과 6펜스》를 보면, 고갱은 가정을 이루고 주식거래상으로 17년간 잘 살

다가 어느 날 아무 말 없이 파리로 떠난다. 서머싯 몸은 돌연히 종교에 빠져 속세와 절연하고 수도승이 되는 사람들처럼 고갱이 창조적 본능에 휩싸여 직장은 물론 가족과도 단절했다고 묘사하고 있다.

폴 고갱, 〈열대식물〉, 1887, 영국, 에든버러, 스코틀랜드 국립미술관.

고갱은 늘 문명의 손길이 닿지 않은 열대 마을에 대한 동경을 품고 살았다. 문명 이전의 원시공동체, 세분화된 직업과 제도와 법률이 생기기 훨씬 이전의 사회를 동경했던 것이다.

그런 사회는 고갱이 자서전에서 언급한 대로《개미와 베짱이》같은 우화를 싫어한다. 날이면 날마다 더 나눠주기 위해 베짱이처럼 노래하

고 춤추어야만 더할 나위 없이 행복한 곳이기 때문이다.

고갱은 화가 일을 냉철하리만큼 성스러운 소명으로 여겼다. 고흐는 이런 고갱의 신념을 존경했으며, 고갱 또한 비록 성격은 맞지 않았지만 예술가로서 고흐의 천재적 자질을 귀하게 보았다.

두 화가는 공히 자연 모방을 버리고 강력한 색채로 입체감과 명암을 단순화하며 자연을 과감히 변화시켰다. 하지만 고갱은 대상에 자신의 상상력을 더했으며, 고흐는 대상 속에서 어떤 환상을 포착해내려 했다.

그래서 같은 해와 달과 별, 산과 나무, 꽃이라도 고흐의 작품을 보고 난 뒤에는 달리 보인다. 고흐의 그림을 보고 나면 같은 대상인데도 하나하나가 개성을 지닌 독특한 존재가 되는 것이다.

인생이란 걷는 것.
목적지에 도달했다 해도 또 다른 곳을 향해 걷고 또 걷는 것.
별에 다다를 때까지 걷는 것.
걷다가 걷다가 별이 되면 은하수로 흐르는 것이 인생.

*Van Gogh*

## ● 케이, 만약 우리 사랑이 이루어졌다면

그즈음 고흐는 웬일인지 자주 향수에 젖는다. 지난 모든 일이, 당시 아픔이었던 일들까지도 소중하게 여겨지기 시작했다. 그중 테오와 함께했던 때가 가장 아련하게 다가왔다. 다시 올 수 없는 그 시절을 생각하면 가슴이 저렸다.

'둘이 함께 들판을 뛰어다녔지. 정원에 무화과가 익을 때면 어머니 몰래 따 먹고 킥킥대며 웃곤 했지. 아, 그때 그 정원이 에밀 졸라의 파라다이스였어……'

에밀 졸라Emile Zola는 1878년 《목로주점》을 출판한 뒤 파리 근교의 메당Médan에 저택을 매입했고, 그 뒤 그 앞의 작은 섬까지 매입해서 파라다이스라 했다. 이 섬은 파리를 지나는 센강의 하류 지역으로 강물이 굽이굽이 흐르고 있다.

어느덧 고흐는 자신의 아픈 과거까지도 사랑하게 된 것이다.

〈에덴동산의 추억〉, 1888, 캔버스에 유채, 73.5×92.5,
러시아, 상트페테르부르크, 에르미타주 미술관.

　마침 고갱이 고흐에게 상상화를 그려볼 것을 권했다. 앞에 모델을
두고 그려야 맘이 편한 고흐였지만, 고갱의 기분도 배려할 겸 상상화
를 구상한다. 그만큼 고흐는 마음이 얇은 유리잔처럼 여렸다. 고흐가
구상한 그림은 〈에덴동산의 추억〉이었다.

　고흐의 마음속에 한때나마 사랑했던 외젠, 케이, 시엔 등이 스쳐 지
나갔다. 그중 자신의 손가락을 태울 만큼 온 맘을 다해 사랑했던 일곱
살 연상의 케이가 부각되었다.

　'케이, 만약 그때 우리의 사랑이 이루어졌다면 우린 지금 어떻게 되
었을까?'

　벌써 6년 전의 일이었다.

　'케이가 아니면 못 살 것 같아 암스테르담까지 무턱대고 찾아갔지.
그 일로 난 아버지 집에서 나와야만 했어. 만약에, 만약에 그 사랑이 이

루어졌다면 우리는 아마 에덴에서 살았을 것이고, 낙원이 되었을 거야. 케이, 성격이 좋은 너는 내 어머니와 친딸처럼 지낼 거야. 봄이면 꽃이 핀 동산을 함께 거닐겠지. 너는 앙증맞은 빨간 양산을 들고 진한 꽃무늬 남색 숄을 두른 어머니와 팔짱을 끼고 있을 거야.

그 뒤로 여동생 빌레미나가 꽃다발을 형형색색으로 모으고 있을 거야. 산책에서 돌아오면 빌레미나는 그 꽃을 화병에 꽂아두겠지. 나는 향기가 나는 화병을 보며 정물화를 그릴 테고…….

아! 케이, 나의 베아트리체여!

사랑을 위해 내 아버지의 심기 정도는 거슬려야 했건만, 나는 늘 그렇게 해왔는데 모질지 못한 너는 황망한 표정으로 숨어버렸지. 그 뒤 넌 나의 판타지로 남아 있어. 어느 여인도 너를 넘어서지 못했고, 너 아닌 모든 여인은 내 눈에 다 똑같아 보였어. 그래서 창녀 시엔과 동거를 시작했고…….

그때 아버지만은 네게 못할 짓을 했다고 참회해야 했어. 도리어 아버지가 분노하며 가족들과도 큰 불화를 겪었지. 그 와중에도 여동생 빌레미나만은 내 아픈 마음을 이해하고, 수시로 편지를 보내며 위로하려 애썼고.'

고흐는 그렇게 케이를 마음에 품고 〈에덴동산의 추억〉을 완성했다.

## ● 우아하려 한 어머니

〈독서하는 여인〉, 1888, 73×92, 캔버스에 유채, 개인 소장.

고갱의 기대를 존중한다는 의미로 〈에덴동산의 추억〉을 그린 뒤, 고흐는 아홉 살 아래인 여동생 빌레미나의 초상화 〈독서하는 여인〉을 그렸다. 빌레미나는 평소 가족의 건강을 돌보았을 뿐 아니라 고흐의 외로움도 늘 다독여주었다. 그래서 그는 고마움을 담아 이 초상화를 그려 여동생에게 보내주었다.

독서가 남자들의 전유물이던 시절, 빌레미나는 다양한 책을 읽었다. 책을 든 빌레미나의 손이 곧게 서 있고, 행간의 의미를 깊이 사색하는

표정이 역력하다.

고흐는 특히 에밀 졸라의 책 《여인들의 행복 백화점》을 읽고 감명받았다는 빌레미나의 편지를 받고 기뻐했다. 이 책의 줄거리는 다음과 같다.

세계 최초의 백화점인 파리의 봉마르셰 백화점.

부모를 잃은 채 두 남동생을 데리고 상경한 갓 스무 살의 드니즈가 이 백화점의 의류 매장에 판매원으로 들어간다. 여인들은 신과 내세를 불신하며 교회로 가는 대신 새로 생겨난 백화점으로 몰려들었다. 백화점이 소비문화 시대의 새로운 성전이 된 것이다.

봉마르셰 백화점의 사장 무레는 순수하고 유능한 드니즈에게 반해서 구애하지만 여러 차례 거절당한다. 그제야 무레는 진정한 사랑이 무엇인가를 깨닫게 된다.

고흐는 이런 내용의 책을 읽는 동생의 모습을 화폭에 담은 것이다. 그는 이 작품을 마무리한 뒤 연이어 어머니를 그렸다.

어머니는 우아하다. 안쓰럽기만 한 큰아들 고흐를 보는 눈빛에도 우아하려 하는 표정이 역력히 드러난다.

고흐는 애정이 가득한 눈빛을 원했을 것이다. 하지만 어머니는 고흐의 회오리치는 인생에 덩달아 상심하지 않으려 애썼다. 다 같이 흔들리면 다른 가족들도 더 힘들어질 테니까.

고흐는 성장기에 어머니와 정서적 교감을 충분히 나누지 못해 괴

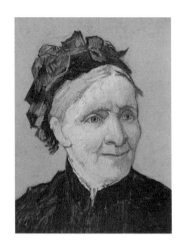

〈어머니의 초상〉, 1888, 캔버스에 유채,
40.5×32, 미국, 캘리포니아, 패서디나 노턴 사이먼 미술관.

로워했다. 하지만 성인이 된 뒤에는 어머니의 입장을 조금씩 이해하기
시작한다.

## ● 두 개의 빈 의자

고갱은 고흐가 자신의 충고대로 그림을 그리자 마치 스승이 된 것처럼 우쭐댔다. 그러나 그런 기분도 잠시, 둘은 다시 사사건건 부딪쳤다. 결국 고갱은 이를 견디다 못해 12월 중순경에 떠나려 했고, 혼자 되는 것이 불안해진 고흐가 먼저 사과했다. 이로써 일시적으로 화해한 고흐와 고갱은 다시 공동 작업을 한다.

고흐는 한번 그리기 시작하면 스스로 고백했듯이 몽유병자처럼 자신이 어떤 일을 하는지도 모를 만큼 깊이 빠져서 일했다. 그것도 종종 술에 취해……. 반면 고갱은 대상을 주관적으로 파악한 관념을 그렸기 때문에 그리는 속도가 고흐보다 훨씬 느렸다.

굳이 시인에 비유하자면 고흐는 이태백, 고갱은 두보에 가까웠다. 이태백은 술에 취하든 멀쩡하든 언제든 일필휘지로 적어도 그대로 시가 되었으나, 두보는 여러 번 시를 가다듬고 또 가다듬어 완성도를

높였다. 그래서 이태백을 도교적 신선, 두보를 유교적 성인이라고도 한다.

또한 고갱은 화가의 명예와 현실적 성공에 관심이 컸지만, 고흐는 그것에 무관심했고 혼신을 기울여 창작하는 데만 몰두했다. 그런 고흐에게 고갱은 "생각을 해가며 그려보라"는 충고도 했다. 그럴 때면 고흐는 이렇게 대꾸했다.

"대상마다 각기 열렬한 기질이 있소. 이를 감동적으로 표현한 것이 바로 색채입니다."

그리고 고갱의 그림을 가리켜 자기 의도대로 변형한 '추상화'라고 중얼거렸다.

고갱은 고흐가 생각 없이 그린다고 비웃고, 고흐는 고갱이 대상을 무시하며 그린다고 비판했다. 같은 작업 공간에서 서로의 작업을 격려해도 모자랄 판에 둘은 서로를 비난했다.

고흐와 고갱은 무엇이든 한번 마음먹으면 해내야 직성이 풀리는 성격이라는 점에서는 같았다. 다만 고갱은 고흐와 달리 체면을 중시했다. 이런 성격끼리는 가끔 만나면 서로 청량제가 될 수 있지만 함께하면 위기에 봉착하기 쉽다.

어느 날, 두 사람이 함께 지누 부인의 카페에서 맥주를 마시다가 또 다툼이 일어났다. 이때 고흐가 갑자기 벌떡 일어나 고갱의 머리에 맥주를 부었다. 그러자 고갱은 황당해하며 자리를 박차고 나가버렸다. 고흐는 민망했던지 그 일이 있고 나서는 고갱과 더 이상 수다를 떨지 않고 조용히 지냈다.

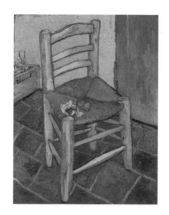

〈반 고흐의 의자〉, 1888경, 캔버스에 유채,
91.8×73, 영국, 런던, 런던 국립미술관.

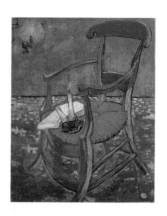

〈고갱의 의자〉, 1888, 캔버스에 유채,
90.5×72.5, 네덜란드, 암스테르담, 반 고흐 미술관.

그러던 어느 날, 고흐는 자신의 의자와 고갱의 의자를 차례대로 그
리기 시작했다.

둘 다 빈 의자다. 본원적으로는 인간 존재의 한시성을 상징한다.

의자에 주인은 없고 주인이 쓰던 물건만 남아 있다. 본디 의자란 주인이 바뀌게 마련이다. 사용할 때만 주인이고 떠나면 다른 사람이 앉는다. 노랗고 투박한 의자에는 고흐가, 빨갛고 세련된 의자에는 고갱이 앉는다. 또한 고흐의 의자가 낮 시간대라면 고갱은 아늑한 저녁이다.

의자에는 주인의 애용품만 덩그러니 놓여 있다. 우선 팔걸이가 고흐의 의자에는 없고, 고갱의 의자에만 있다. 또 고갱의 의자 아래엔 양탄자가 깔려 있고, 고흐의 의자는 붉은 타일 위에 놓여 있다.

그런데 이상하다. 고흐의 의자가 바닥에서 약간 떠 있는 느낌인 데다가 의자 오른쪽의 뒤쪽 다리 아래 바닥이 푹 꺼져 있다. 고흐의 노란 의자에는 파이프와 담배쌈지가 놓여 있고, 고갱의 의자에는 책 두 권과 촛불이 놓여 있다. 둥근 빛을 발하는 벽의 촛불도 고급지다.

두 의자의 방향도 다르다. 고흐의 의자는 오른쪽, 고갱은 왼쪽을 향하고 있다. 만일 고갱의 의자를 오른쪽에 놓으면 서로 마주 보게 되고, 반대로 놓으면 등지게 된다. 고흐의 의자도 마찬가지로 어떻게 놓느냐에 따라 서로의 관계가 달라진다.

불화든 화해든 결국 서로가 어떻게 하느냐에 달려 있는 것이다.

## ● 펜싱 검을 든 고흐

　그토록 말이 많던 고흐가 묵언수행을 하듯 그린 두 개의 의자를 마무리할 무렵, 고갱은 크리스마스이브에 노란 집을 떠난다. 그사이 무슨 일이 있었던 것일까?

　고갱에 따르면 고흐는 밤중에도 가끔 자리에서 일어나 고갱이 잘 있는지 확인하려고 고갱의 침실로 들어왔다. 그런 고흐가 안타까워 고갱도 여러 번 떠나려 하다가 주저앉기를 반복하던 중이었다.

　그런데 더 이상 머무를 수 없는 사건이 터지고 말았다. 발단은 12월 23일 저녁식사 자리였다. 두 사람은 또다시 언쟁을 벌였고, 고갱은 식사 도중에 일어나서 나가버렸다. 고갱의 뒷모습을 보며 고흐는 그가 다시 돌아오지 않을 것 같다는 예감이 들었다. 그래서 설득하기 위해 멀찌감치 떨어져서 조심스럽게 뒤를 따라갔다.

　거리의 광장을 가로지르던 고갱은 누군가가 뒤쫓는 것 같아 발걸음

을 서둘렀다. 인적이 뜸한 곳에 이르렀을 때 아무래도 고흐 같아서 뒤를 돌아보니 역시 고흐였다. 뒷날 고갱은 그때 고흐가 펜싱 검을 들고 있었다고 회상했다.

고갱은 펜싱을 아주 좋아해서 노란 집에 온 뒤로도 틈만 나면 펜싱 연습을 했다. 그런데 고흐와의 갈등이 깊어지면서 고갱은 펜싱 연습도 그만두었다. 고흐는 고갱이 저녁식사도 중단한 채 빈손으로 나가버리자 고갱을 달랠 겸 펜싱 검을 들고 가서 건네며 "연습이라도 하며 화를 풀라"고 말하고 싶었던 것이다.

그런데 고갱이 뒤돌아보자 차마 말을 하지 못하고 머뭇거렸고, 고갱은 이를 크게 오해하고 말았다. 사실 고흐는 남을 탓하기보다는 스스로를 탓하는 사람이었다. 억울한 일을 당해도 속으로만 삭이는 성격이었던 것이다. 하지만 고흐를 만난 지 얼마 안 된 고갱은 고흐의 이런 성격까지 깊이 헤아리지는 못했다.

물론 그날의 진실은 두 사람 외에 아무도 알 수 없다. 어쨌든 고갱이 사납게 노려보자 고흐는 고개를 푹 숙였다. 고갱은 고흐를 다독여 노란 집으로 돌려보내고 자신은 다른 여관으로 갔다. 그날도 고흐는 돌아오지 않는 고갱을 기다리며 압생트를 마셨다. 자신의 까칠한 성격을 탓하며…….

밤 11시가 넘어도 고갱은 돌아오지 않았다. 고흐는 좌절감에 휩싸여 고갱을 뒤쫓을 때 들고 있던 펜싱 검으로 자신의 왼쪽 귀를 잘랐다. 고갱에게 진의를 제대로 전하지 못해 오해하게 만든 자신에 대한 형벌 비슷한 충동이었다. 그는 잘린 귀를 신문지로 쌌고, 피가 흐르는 머리

는 수건으로 감쌌다. 그러고는 모자를 쓰고 창녀촌으로 향했다.

평소 알고 지내던 라셀이라는 창녀가 달려 나왔다. 고흐는 그녀에게 "잘 간직하라"며 신문지에 싼 것을 주고 돌아갔다. 신문지를 열어본 라셀은 그 자리에서 기절하고 말았다.

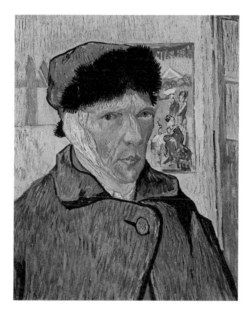

〈귀를 자른 자화상〉, 1889, 60.5×50, 캔버스에 유채, 영국, 런던, 코톨드 미술관.

## ● 그림 한 점 팔릴 기미도 보이지 않고

꿈속을 헤매듯 노란 집으로 돌아온 고흐는 침대에 그대로 쓰러져 의식을 잃었다. 극도의 신경쇠약이 불러온 비극이었다. 고갱과의 불화 직후에 터진 일이었지만, 그 깊은 원인은 사회적 기대를 충족하지 못한 데 따른 무망無望이었다.

중년의 나이에 이르렀건만 홀로 계신 어머니와 동생들을 돌보기는 커녕 자기 생활도 추스르지 못하고 있었으며, 이 모든 부담은 오로지 동생 테오의 몫이었다. 그런 테오가 가족을 책임지느라 미루고 미루었던 결혼을 더 이상 미룰 수 없게 되었다. 머지않아 부양가족이 생기면 테오도 더는 고흐를 도와주기 어렵게 된다. 고흐는 캔버스와 물감을 사지 못할 때도 있었지만, 그동안은 테오가 보내주는 돈으로 근근이 버틸 수 있었다.

어떨 때는 4일 동안 식사는 두 끼만 하고, 나머지는 외상으로 산 빵

과 커피, 그리고 술로 때우기도 했다. 그렇게 음주량이 늘면서 현기증, 발작, 충동조절장애, 환각 등이 나타나기 시작했고, 그런 생활이 반복되다 보니 위장병을 달고 살았다. 늘 외상값에 시달릴 때면 테오에게 입금을 재촉하는 편지도 자주 보냈다.

그런 상황에서 고흐가 혼신을 다해 그린 그림들은 도무지 팔릴 기미가 없었다. 고흐의 그림을 본 사람들은 '대단한 천재 화가'라고 평했지만, 막상 화랑에서 팔리는 그림은 없었다. 그만큼 시대를 앞서간 전위적前衛的 작품이었던 것이다. 고흐의 그림은 무명화가들이 사직 찍듯 그려낸 풍경화만큼도 팔리지 않았다.

고흐는 이런 상황이 더 지속되면 그림마저 그릴 수 없겠다는 불안감에 휩싸였다. 이미 테오와도 돈 문제로 수차례 다툰 터였다. 그렇게 악화된 상황에서 급기야 환청幻聽까지 고흐를 괴롭혔고, 그 고통 속에서 술에 취해 우발적으로 자해를 했던 것이다.

고갱이 노란 집에 발을 들여놓았을 때는 이미 "고흐가 미쳤다"는 소문에 아를 전체가 충격에 휩싸여 있었다. 고흐는 이를 아는지 모르는지 피에 젖어 정신을 잃고 쓰러져 있었다. 라셀의 신고를 받은 헌병이 병원으로 옮겨주어 고흐는 살아날 수 있었다. 고갱도 큰 충격을 받고 곧장 파리의 테오에게 전보를 쳤다.

25일 1시경, 테오가 아를역에 도착해 고갱을 따라 황급히 병원으로 갔다. 테오는 그날 고흐 옆에서 하룻밤을 보낸 뒤, 다음 날 새벽 고갱과 함께 파리로 돌아갔다. 고갱이 아를에 온 지 9주 만의 일이었다.

그 뒤, 고흐는 고갱에게 편지를 썼다.

병원에서 많은 생각을 했습니다.

이제 다 좋아지고 있습니다.

분명한 것은 당신에게 어떤 악의도 없었다는 것입니다.

그런데 동생과 고갱이 떠나자 고흐는 또다시 신경증적 불안 증세를 보였다. 다른 환자의 침대에 가서 눕기도 하고, 잠옷 차림으로 수녀들의 뒤를 쫓아다녀 격리 병실로 옮겨야 했다. 그러다가 기적같이 회복되었다. 이 소식을 들은 어머니의 심정은 어땠을까?

테오야.

네 형은 어릴 때부터 늘 아팠어.

그것이 네 형은 물론 우리 가족의 뿌리 깊은 슬픔이란다.

어머니에게서 이런 내용의 편지를 받은 테오는 그제야 어머니가 지난 세월 자식들 앞에서까지 왜 그토록 의연하려고 했는지 깨달았다.

## ● 레이, 의사의 전형

고흐가 퇴원하던 1889년 1월 7일, 고흐를 따라 노란 집을 방문한 병원 직원들은 고흐의 작품을 보고는 입을 다물지 못했다. 룰랭이 달려와 고흐의 퇴원을 축하한다며 드라가르 카페로 데려가 저녁 식사를 대접했다.

이틀 뒤, 고흐는 병원에 가서 의사 레이에게 상처 부위를 치료받았다. 이미 병원 직원들에게서 고흐가 뛰어난 천재 예술가라는 말을 들은 레이는 치료를 마친 뒤 함께 산책을 하며 그림을 배우고 싶다고 존경심을 표했다.

그 뒤, 고흐가 그린 레이의 초상화는 환자의 치료에 헌신적인 의사의 전형이 되었다. 환자를 대하는 레이의 표정을 보라. 눈빛은 진지하고, 오른쪽 귀는 경청하느라 발개졌고, 입술은 치료하려는 열의로 가득하다. 그런데 하필 왼쪽 귀는 감춰져 있다. 환자의 상태를 자신의 의학

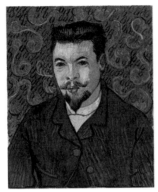

〈펠릭스 레이 박사의 초상〉(1889, 캔버스에 유채, 64×53, 러시아, 모스크바, 푸시킨 미술관)과
레이가 고흐를 진단한 노트, 1889.

지식과 경험으로 조심스럽게 살핀다는 뜻이다.

레이에게 치료를 받고 정신을 차린 고흐는 〈양파가 있는 정물〉을
그리기 시작했다. 이 그림에는 당시의 상황이 녹아 있다.

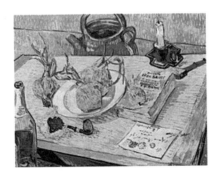

〈양파가 있는 정물〉, 1889, 캔버스에 유채,
49.6×64.4, 네덜란드, 오테를로, 크뢸러뮐러 미술관.

탁자 가운데에 양파와 의학 서적이 놓여 있다. 그리고 파이프와 담배쌈지, 성냥과 촛대, 술병과 제법 큰 물통이 있고 의학 서적 바로 앞에는 편지가 놓여 있다.

먼저 양파를 보자. 네 개 중 두 개만 접시 위에 있다. 하나는 테이블 위에 있고, 제법 싹이 자라나 있다. 아직 싹도 제대로 틔우지 못한 나머지 하나만 의학 서적 위에 놓여 있다. 이 양파는 고흐 자신이며, 테이블 위의 양파는 떠나간 고갱이다.

그럼 접시 위의 양파 둘은 누구일까? 그림으로 높은 수익을 올리던 유명 화가들일까? 아마도 룰랭과 지누 등 평범하게 사는 사람들일 것이다.

의학 서적은 세포이론의 창시자 프랑수아-뱅상 라스파유(François-Vincent Raspail)의 책 《건강 매뉴얼》이다. 고흐는 수시로 이 책을 보며 건강한 정신과 몸을 지키기 위해 노력했다. 밝은 미래가 기약된 고난이라면 누구나 기꺼이 감내할 수 있다. 오히려 고난이 힘겨울수록 용기가 더 생긴다. 극적인 후일담이 될 수 있기 때문이다.

하지만 아무리 노력해도 출구가 보이지 않는다면? 바로 이럴 때 위인의 진가가 드러난다. 평범한 사람들은 자포자기하거나 분노에 싸여 세상을 원망하고 좌충우돌한다. 그러나 위인은 꿋꿋이 자기 길을 간다.

이들도 때로는 헤어날 수 없다는 좌절감으로 자기 존재가 함몰된다고 느낄 때가 있다. 바로 그 지점에서 평상시와 다른 영감이 섬광이 치듯 번뜩인다. 고흐가 그랬다. 현실이 암울할수록 내면의 영감과 시대를 관통하는 인류의 보편적 정서가 조우하는 작품을 토해냈다.

그 과정에서 번뜩이는 광기를 그의 피폐한 육체가 견디지 못해 발작 등으로 표출된 것이다. 하지만 그의 광기는 어느 누구도 해롭게 하지 않았다. 외부로 향하지 않고 오직 자기의 육체 속에서 충동이 일었을 뿐이다.

〈양파가 있는 정물〉을 보면 테오에게서 온 편지 봉투가 의학 서적 앞에 놓여 있다. 분명히 그 속에는 생활비와 함께 머지않아 결혼할 예정이며, 어머니도 허락했다는 소식이 담겨 있었을 것이다. 고흐도 동생에게 "어머니를 위해, 또 너 자신을 위해 잘되었다"고 축하하는 답장을 보냈다.

이 정물화를 그리며 고흐의 심신은 정화되었다.

## ● 뒤집힌 게

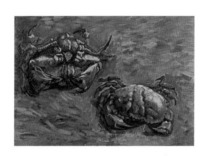

〈두 마리 게〉, 영국, 런던, 국립미술관.

안정을 찾은 고흐는 찬찬히 고갱과 함께했던 시기를 회상해보았다.

고갱의 요리 솜씨는 일류인 데다 품격까지 갖추었다. 그에 비하면 고흐는 엉망이었다. 단맛, 신맛, 쓴맛 등 여러 맛을 내는 재료를 배합해서 입맛에 맞게 요리해야 하는데, 고흐는 맛이 아니라 색깔별로 재료를 골라놓았기 때문이다.

고갱은 고흐의 요리를 몇 번 먹어보더니 "음식과 그림을 좀 구분하라"며 짜증을 냈고, 더 이상은 못 먹겠다고 말했다. 그 뒤로는 고흐에게 이런저런 재료를 사 오게 해서 고갱이 직접 요리를 했다.

11월 초, 테오가 생활비를 보내오자 고흐는 그 돈으로 살아 있는 게를 여러 마리 사 왔다. 그중 한 마리가 뒤집히더니 발버둥을 치다가 끝내 조용해졌다.

하필 왜 그 장면이 떠올랐을까?

바탕색이 고갱에게 보낸 자화상과 유사한 초록이다. 그 위에 게 한 마리가 뒤집혀 있다. 한 번 전복된 게는 다시는 스스로 뒤집을 수 없다.

고흐는 먼저 뒤집힌 게를 그리고, 얼마 뒤 그 옆에 바로 있는 게를 그렸다. 그때 평생 자기 곁에서 돌봐준 테오 생각이 났다. 고흐는 이 그림을 그린 뒤 〈두 마리 게〉라는 제목을 붙였다.

같은 시기에 그는 〈귀를 자른 자화상〉과 의자에 앉은 〈룰랭 부인의 초상〉을 완성했다. 이렇게 작업에만 열중하는데도 노란 집의 이웃들은 고흐 때문에 동네가 소란스러워 못 살겠다고 쫓아내려 했다. 그럴 때마다 지누 부인과 룰랭 가족이 달려와 고흐 편을 들어주었다.

주민들은 다시 노란 집을 폐쇄하고 고흐를 격리시켜달라는 탄원서를 당국에 제출했다. 당국에서는 고흐를 부르기도 하고 직접 찾아와 조사를 하기도 했다. 고흐는 자신의 선의는 왜 늘 파멸로 끝나는지 자책했다.

'왜 나는 늘 이렇게 끝나지? 가족과도 연인과도 이제는 이웃까지도……. 무엇 때문에 매사가 내 본래 뜻과 다른 결과가 나오는 걸까? 이러다가 테오와도 사이가 나빠지는 것은 아니겠지? 상상만 해도 몸서리칠 일이야. 테오가 나 때문에 쓴 돈이 도대체 얼마야? 꼭 갚아야 할 텐데, 아무리 생각해도 내가 돈을 벌 방법은 그림밖에 없다. 그런데

팔리지 않으니 어쩌면 좋은가. 언젠가 팔리긴 하겠지만, 그때까지 테오에게 의지해야 하다니…….'

다시 공황증이 심해졌다. 고흐는 어릴 적 듣던 자장가나 바그너의 음악을 들으며 마음을 달랬다. 이때도 룰랭은 수시로 찾아와 곁에 있어주었다.

하지만 헌병대에는 주민들의 민원이 빗발쳤다. 평온하던 마을이 고흐가 온 뒤로 소란스러워졌다는 것이다. 주민들은 고흐를 '빨간 머리 미치광이'라 불렀다.

고흐는 혼자 자주 울고 식음도 전폐하다시피 했으며, 특히 밤이면 아이나 여인들이 고흐가 무서워서 밖에 잘 나가지 못한다고 했다. 모두 객관성과 구체적 증거가 없는 일방적 증언뿐이었다. 특히 고흐가 누구를 괴롭혔다는 것은 오직 가난 속에 자신을 방치한 그의 모습을 엿보고 비난하기 위한 핑계에 불과했다.

## ● 폴 시냐크의 권유, "지중해로 갑시다"

헌병대장은 민원 제기자들을 차례로 면담했다. 그러고는 고흐를 다시 병원에 입원시키기로 결정했다. 이때도 룰랭이 헌병대장을 찾아가 고흐가 절망감으로 귀를 잘랐을 뿐 누구에게도 해를 끼친 적이 없다고 호소했다.

하지만 아무 소용이 없었고, 룰랭은 눈물을 흘리며 탄식했다.

"세상에, 고흐처럼 정 많고 여린 사람을 우리가 품어주지 않으면 어떡하는가!"

그즈음 파리에서 고흐와 친했던 폴 시냐크가 고흐의 입원 소식을 듣고는 지중해로 가는 길에 아를의 병원으로 찾아왔다.

두 사람은 병실에서 파리의 추억에 대한 이야기를 한참 나누었다. 시냐크는 고흐가 처음 파리에 나타났을 때의 모습을 잘 기억하고 있었다. 푸른 상의에 단순하고 거친 보헤미안 같은 인상이었다. 초면인데도

폴 시냐크, 〈우물가의 여인들〉, 1892, 캔버스에 유채, 195×131,
프랑스, 파리, 오르세 미술관.

화가들 앞에서 예술에 대한 자신의 소신을 분명히 밝힌 고흐를 시냐크
는 무척 좋아했다.

고흐도 시냐크를 만나러 종종 그가 살던 파리 북서부의 아스니에르
까지 수십 킬로미터를 걸어갔다. 그리고 시냐크의 어머니가 해준 음식
을 들고 함께 센강으로 나가 강둑에 이젤을 펼쳐놓았다.

두 사람은 그림을 그리다가 잠시 야외 술집에 가서 수다를 떨고 다
시 이젤 앞에 서기를 반복했다. 그때도 고흐는 여전히 파란 옷을 입고
양쪽 소매에 물감을 묻히며 그림을 그렸다. 이 시기에 시냐크는 무명

의 고흐에게 인상파가 붓질로 어떻게 빛을 포착해내는지를 설명해주고 격려도 해주었다.

그랬던 시냐크에게, 이제 고흐는 자신의 작품을 보여주고 싶었다. 그래서 병원 측의 허락을 받아 시냐크와 함께 노란 집으로 갔다. 그런데 노란 집의 문이 굳게 닫혀 있었다. 헌병대에서 폐쇄시킨 것이다. 고흐와 시냐크가 힘을 합쳐 문을 열려고 하자 이를 본 주민들이 헌병대에 신고를 했다.

급히 달려온 헌병들에게 시냐크는 자신이 파리의 화가이며, 고흐의 작품을 보러 왔다고 말했지만 아무 소용이 없었다. 그러자 고흐가 "저 안에 있는 그림은 내 소유인데, 내 그림을 내가 보려는 걸 왜 막느냐"고 항의했다. 고흐의 말에 헌병들이 멈칫거리자 몇몇 주민이 달려와 "저 화가들은 둘 다 비정상"이라며 문을 열어주면 안 된다고 소란을 피웠다.

이때 룰랭과 지누 부인이 달려와 헌병들에게 말했다.

"우리가 보증할 테니 문을 열어주십시오."

그렇게 해서 마침내 노란 집의 문이 열렸다. 고흐의 그림을 둘러본 시냐크는 "하늘이 내린 그림"이라며 경탄했다.

시냐크의 눈에는 고흐가 완전히 정상이었다. 이런 고흐를 오해하고 비정상으로 몰아붙이는 일부 주민들과 그들의 민원에 휘둘리는 헌병대가 문제였다.

그래서 시냐크는 고흐에게 제안했다.

"모두 뒤로하고 함께 지중해로 갑시다."

하지만 고흐는 자신에게 아무 문제가 없는데 떠날 이유가 없다며 시냐크의 제안을 거절했다.

고흐는 방치돼 있는 그림 더미를 뒤지더니 정물화 중 〈청어 두 마리〉를 골라 시냐크에게 주었다. 이를 지켜보던 헌병들은 "무슨 짓이냐"며 마치 불법무기라도 건네는 것처럼 화를 냈다.

## ● 헌병대장과 청어 두 마리

〈청어 두 마리〉

고흐는 헌병들 앞에서 보란 듯 시냐크에게 훈제된 청어 두 마리를 그린 그림을 건네며 "날 괴롭힌 헌병들"이라고 웃었다. 프랑스에서는 헌병을 속어로 '훈제 청어gendarme'라고도 부르기 때문이다.

〈청어 두 마리〉를 보면, 시장에서 산 훈제 청어 두 마리를 노란 종이에 싸서 의자 위에 올려놓았다. 두 마리 청어가 도드라진 의자의 질감에 둘러싸인 것 같다.

고흐가 왼쪽 귀를 잘랐을 때도 헌병들은 자해인지 상해를 당한 것인지 집요하게 심문했으며, 그 뒤에도 고흐를 내내 감시했다. 얼마나

신경 쓰였으면 고흐가 누구든 헌병대의 사찰 대상이 되면 벌통에 손을 집어넣은 것과 같다고 했을까?

아를의 헌병대는 노란 집에서 가까운 라마르틴 광장에 있었다. 이들은 외지에서 온 노란 집의 두 괴짜 화가를 일찍이 주목하고 있었다. 프랑스의 경우 전통적으로 식민지에서는 헌병이 치안을 담당했고, 자국에서도 민원이 제기되는 등 관심 사안의 경우에는 헌병이 조사 권한을 가졌다.

노란 집을 예의 주시하던 헌병대는 고흐가 왼쪽 귀를 절단하고 피투성이가 되어 쓰러진 것을 알게 되자 인근 숙소에서 머물렀던 고갱 등 주변 인물을 조사하기 시작했다. 그때 고갱도 헌병대에 불려 가서 얼마나 힘들었던지 훗날 기억을 살려 헌병대장 조셉 도르나노의 스케치를 두 점 그렸다.

폴 고갱, 〈조셉 도르나노〉, 이스라엘, 예루살렘, 이스라엘 박물관.

이 그림으로 고갱은 도르나노의 무모하고 거친 행태를 부각시켰다. 왼쪽 그림에는 진한 선글라스를 쓰고 모자를 눌러쓴 도르나노가 헌병을 대동하고 있는데, 그 아래에 "나는 최고 대장이다"라는 문구를 써넣었다. 오른쪽 그림에는 지휘봉을 들고 뒷짐을 진 도르나노가 스케치 중인 캔버스를 들여다보고 있다. 고갱은 그 그림 아래에 "네 그림을 들여다보고 있다"고 적어 도르나노를 조롱했다.

## ● 스스로 고독을 택하다

시냐크는 고흐가 이곳에 있으면 오해에 둘러싸여 심리적으로 정말 쇠약해질 수 있다고 생각했다. 정상을 비정상이라고 강박적으로 규정하면 정상인 사람도 스스로 비정상이라 착각할 수 있다는 것이다.

시냐크는 그렇게 말하며 같이 지중해로 가자고 했지만, 고흐는 아를을 떠날 마음이 전혀 없었다. 그만큼 아를의 풍광을 사랑했으며, 만일 떠나야 한다면 다시 북프랑스로 가고 싶어 했다.

결국 시냐크는 혼자 지중해로 떠났다. 고흐가 준 〈청어 두 마리〉를 소중히 간직한 채……. 시냐크는 이 그림을 1935년 죽을 때까지 가보처럼 간직하다가 입양한 딸 지넷에게 남겼다. 물론 이 유산은 지넷에게 엄청난 부를 안겨주었다.

비자발적으로 다시 입원해야 했던 고흐는 자신의 오랜 꿈이었던 화가 공동체가 무너진 것에도 상실감이 컸지만, 나름대로 잘 지내려 노

력해도 주민들의 반감을 산 자신에 대한 실망도 컸다.

이 때문에 그는 스스로 고독을 택한다. 굳이 자신의 예술 세계에 대한 이해를 구하고 싶지 않았던 것이다. 이처럼 강요된 고독 속에 침잠하면서 고흐는 누군가가 자신을 해칠지도 모른다는 피해망상증을 보이게 된다.

게다가 고흐를 그토록 감싸주었던 룰랭 가족이 마르세유로 전근을 가서 상황은 더 나빴다.

'정말 좋은 친구였는데… 언제든 나와 술잔을 기울이며 함께 울고 웃었지. 나를 퇴원시키려고 늘 앞장섰고. 룰랭은 내게 왜 그리 친절했을까. 아, 정말 고마운 사람……'

룰랭 가족이 그렇게 고흐 곁을 떠난 상황에서 테오도 마침내 요안나 봉허와 결혼했다. 이제 고흐는 더 이상 아를에 머물 이유가 없었다.

〈잘린 버드나무〉, 1889.

그는 이제 익숙했던 것과 이별하고 오직 자신만의 도피처, 누구도 침범할 수 없는 도피처, 바로 그림 그리는 일에만 익숙해지려 했다.

〈잘린 버드나무〉는 언뜻 1년 전에 그린 〈석양의 버드나무〉와 비슷해 보이지만 잘 보면 여러 가지가 다르다. 태양도 수평선도 없는데 길만 있다. 어디가 끝인지도 알 수 없는 그림에 붉은 기운 대신 노란 기운이 초록을 덮고 있다.

고흐는 그 당시에 〈아를 병원의 병동〉과 〈아를 병원의 정원〉을 함께 그렸다.

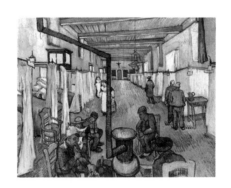

〈아를 병원의 병동〉, 1889, 캔버스에 유채,
74×92, 스위스, 빈터투어, 오스카 라인하르트 박물관.

병동에 환자들의 침실이 줄지어 있다. 정원에는 가운데 분수를 중심으로 나뉜 구역에 물망초, 제비꽃 등 들풀이 오밀조밀하게 피어 있다. 큰 나무가 정원의 사방 모서리마다 서 있다. 오른쪽 건물은 모두 전망이 닫혀 있다.

〈아를 병원의 정원〉, 1889, 스위스, 빈터투어, 오스카 라인하르트 박물관.

　툭 터진 화면에 사물에 내재하는 역동적 힘을 그렸던 다른 그림과는 달리 세밀화를 보는 것 같다. 1층 아치형 통로에 대형 화분이 있고, 2층 유리창 안 사람들이 정원을 내다보고 있다. 고흐가 노란 집을 폐쇄당하고 잠시 폐소공포증을 느끼는 가운데 혼신을 다해 그렸기 때문이다.

## ● 차라리 용병으로 갈까

4월 말이었다. 고흐는 자신을 미치광이로만 보는 마을 사람들의 시선이 더 따가워진 것 같아 신경이 한층 날카로워졌다. 이대로는 더 이상 그림조차 그릴 수 없다는 불안이 엄습했다. 의심이 불안을 불러오고 망상으로 연결되는 격이었다.

그는 테오에게 속마음을 내비쳤다.

"이 마을에 나에 대해 안 좋은 소문이 돌고 있어서 머물기가 어려워. 차라리 외인부대를 가고 싶은데, 군대는 나를 받아줄까?"

고흐는 자신처럼 비현실적인 사람은 규율이 강한 군대를 가거나 그것이 안 되면 정신병원에라도 들어가야만 현실적으로 편안해질 것으로 여겼다.

고흐는 자청해서 아를 동쪽의 생레미 드 프로방스에 있는 생폴 드 모졸Saint-Paul de Mausole 요양원을 찾아가 테오필 펠롱Théophile Pellon 원

장을 만났다. 당시 고흐는 잦은 음주와 영양결핍 등의 요인이 겹쳐 환각을 동반한 불안, 갑작스러운 내적 흥분, 착각 등 전형적인 섬망 증세를 보이고 있었다.

이 경우 요인을 제거해주면 확실히 호전된다. 하지만 중세기 유럽에서는 환각, 환청, 실어증 등 심리적 이상증세를 마귀 들린 것으로 생각해 시설에 집단 격리하고 족쇄까지 채워 감금하는 조치를 취했다.

프랑스의 태양왕 루이 14세의 경우 충치로 치통이 심해서 극도로 신경이 날카로웠다. 궁중 의사가 불안심리를 달래려면 이를 모두 뽑아버리라고 진단을 내렸다. 루이 14세는 결국 마취도 없이 빨갛게 달군 쇠막대로 이를 모조리 뽑아야 했다. 왕에게도 이 정도 진단을 내릴 정도였으니 당시 정신과 치료로 횡행했던 구타, 매장, 동물 시체 먹이기, 치아 뽑기 등도 납득할 만하다.

이러한 행태에 제동을 건 의학자가 근대 정신의학을 창시한 파리 비세트르 병원의 필리프 피넬Philippe Pinel 원장이었다. 그는 프랑스 계몽주의의 영향을 받아 정신병도 질병의 하나일 뿐이며, 감금과 구타 등 비인간적 대우가 증세를 더 악화시킨다고 주장했다. 이때부터 환자들은 쇠사슬에서 풀려났다.

생폴 요양원에도 사회에 심리적 적응이 어려운 사람들이 입원해 있었다. 당시는 이들에 대한 중세기적 편견이 조금은 남아 있던 때였다. 더욱이 생폴 요양원은 본래 수도원이었다가 프랑스혁명 이후 정신요양원이 된 곳으로 별다른 치료 요법 없이 격리 위주로 운영될 뿐이었다.

고흐가 요양원으로 가겠다고 하자 테오는 반대하고 나섰다.

"형이 왜? 왜 요양원을 가?"

하지만 고흐는 테오를 설득했다.

"모든 것을 새롭게 추구하는 내 방식은 사회에서 용인되지 않는데, 이대로 버티다가 내게 유일하게 남은 창작욕마저 꺾일까 봐 두려워."

결국 테오도 동의할 수밖에 없었다.

고흐는 폐쇄된 노란 집에 수백여 점의 작품과 침대 등을 그대로 놓아둔 채 요양원으로 떠났다. 처음엔 3개월 일정으로 입원했지만, 1년가량 생레미의 요양원에서 머물게 된다.

생레미에서 인위적 유폐를 경험하는 동안 고흐의 화풍은 고정된 사물체 속의 다이내믹을 더 강력하게 표출하는 경향을 보인다.

인생이란 걷는 것.
목적지에 도달했다 해도 또 다른 곳을 향해 걷고 또 걷는 것.
별에 다다를 때까지 걷는 것.
걷다가 걷다가 별이 되면 은하수로 흐르는 것이 인생.

별이 빛나는 밤에

Van Gogh

## ● 생레미 요양원

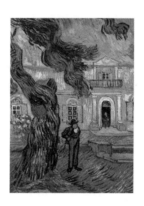

〈생폴 요양원〉, 1889, 캔버스에 유채, 58×45, 프랑스, 파리, 오르세 미술관.

회색 건물에 아랍의 고전 건축양식처럼 아치형 통로가 있다. 그 앞에 중절모를 쓰고 신사복을 차려입은 사람이 허리춤을 추키고 있다. 옷차림으로 보아 요양원 의사나 직원은 아닐 테고, 그 누군가를 이곳에 데려다주러 온 사람일 것이다.

그 누군가는 정말 사회가 감내하지 못할 만큼 정신적으로 문제가 있어 이곳에 온 것일까?

저 신사의 이해관계 때문에 이곳에 강제로 입원시킨 것은 아닐까?

신사는 양복 안에 조끼를 입고 하얀 스카프까지 맨 모양이 의기양양하다.

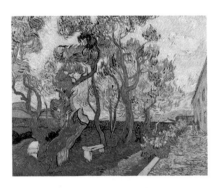

<생폴 요양원의 정원>, 1889, 캔버스에 유채, 71.5×90.5,
네덜란드, 암스테르담, 반 고흐 미술관.

요양원 정원에는 담장이 없다. 흙은 붉고 나무 아래 돌의자가 놓여 있다. 가장 오래되고 굵은 나무는 요양원 건물을 덮을 만큼 자랐다가 기둥이 잘려 반대 방향으로 자라나고 있다.

생폴 요양원을 그린 두 그림은 아를의 병원 그림과는 달리 내부의 요동치는 힘이 보이고 외부에도 개방적이다. 어쨌든 요양원으로 와서는 노란 집 이웃 주민들의 빗발치는 험담을 피해 고흐가 일단 안정을 찾은 것이다.

고흐는 요양원 입소 초기에 붓꽃과 라일락을 연작으로 그렸다. 그는 붓꽃이야말로 불안한 영혼을 지켜주는 자연스러운 형상이라고 보았다. 그래서 화단에 나가 그리기도 하고, 또 꽃송이를 실내로 가져와 화

〈붓꽃〉, 캔버스에 유채, 71×93, 미국, 로스앤젤레스, J. 폴 게티 미술관.

〈화병에 꽂은 붓꽃〉, 네덜란드, 암스테르담, 반 고흐 미술관.

병에 꽂아두었다.

청보라색 붓꽃이 실외에서는 분홍, 실내에서는 레몬색을 배경으로 개성이 부각되고 있다. 〈붓꽃〉은 〈론강의 별이 빛나는 밤〉과 함께 9월

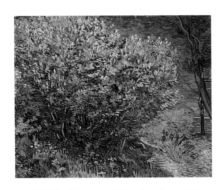

〈라일락 덤불〉, 1889, 캔버스에 유채, 72×92,
러시아, 상트페테르부르크, 에르미타주 미술관.

앵데팡당 전Exposition des Independants에 전시돼 큰 호평을 받았다.

라일락 군락에 갑자기 한바탕 비가 쏟아지더니, 하늘이 금세 활짝
갠 것 같다. 비가 내릴 때 그쳤던 풀벌레들의 노랫소리도 다시 들려오
는 듯하다. 라일락도 생동하고, 그 아래 민들레꽃도 함께 피어 있다.

고흐가 아를 병원에 있을 때도 종종 방문했던 지누 부인은 생레미
요양원으로 올리브 열매 등을 보내주고 직접 찾아와 병실을 둘러보고
함께 식사를 했다. 고흐는 병원 측에 외출 허락을 받고 외부에서 지누
부부를 만난 적도 있었다. 지누 부인은 고흐의 그림과 침대까지 모든
물품을 그가 죽을 때까지 자신의 창고에 무료로 보관해주었다.

## ● 지누 부인과 별이 빛나는 밤

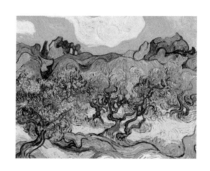

〈올리브나무 숲〉, 1889, 캔버스에 유채, 72.5×92,
미국, 뉴욕, 휘트니 미술관.

지누 부인이 다녀가고 6월 어느 날, 한껏 기분이 고무된 가운데 〈올리브나무 숲〉, 그리고 〈별이 빛나는 밤〉이 마침내 탄생한다. 먼저 알필산맥의 올리브나무 숲을 보자.

흰 구름 아래 거대한 산맥을 배경으로 올리브나무 숲이 초록 군락을 이루고 있다. 6월이다. 지중해의 바람이 대지를 달구기 시작했고, 그 훈풍이 프로방스 지역의 알필산맥에도 열기를 더하고 있다. 그 바람에 올리브나무와 산맥이 용틀임하는 듯하다.

꼭 동양화를 보는 것 같다. 그래서 극과 극은 통하는 모양이다. 바위 투성이 산맥 정상에는 큰 구멍이 두 개 뚫려 있다. 오랜 침식작용으로 석회암에 구멍이 난 것이다. 그것도 나란히 같은 크기로.

하늘에 구름이 무심히 흐르고 있어 바위산은 자체로 의연하고 올리브나무의 춤도 자체로 자유롭다. 하늘은 하늘이고 구름은 구름이고, 산은 산이고 나무는 나무인 것이다. 각자 따로따로인데 최적의 조화를 이루어 무릉도원을 노니는 신선도 범접해서는 안 되는 경지에 이른다.

노자老子의 무위자연이 그대로 펼쳐져 있는 그림이다. 〈올리브나무 숲〉을 그릴 당시 고흐는 노자처럼 인위적 욕망과 위선에서 자유로워진 기분이었다. 비록 요양원이라는 사회적 격리시설에 거주하고 있기는 했지만……

그 상태에서 어느 날 밤 홀로 별밤지기가 되어 붓을 들고 불후의 명작 〈별이 빛나는 밤〉을 완성했다. 이 대작에 감명을 받은 가수 돈 맥클린이 〈빈센트〉라는 제목으로 "별이 빛나는 밤에"로 시작하는 불후의 명곡을 남겼다.

하늘에 별이 흐르고 있다, 우리의 별이. 그 별들이 긴 꼬리를 물고 유동하고 있다. 생텍쥐페리의 어린 왕자에게 밀밭의 여우가 해준 말이 들리는 듯하다.

"길들여진다는 게 뭔지 아니? 관계를 만든다는 거야. 아직 넌 나에게 수많은 다른 소년들 중 하나에 불과해. 나도 역시 너에게 수많은 다른 여우들 중 하나에 지나지 않지. 하지만 우리가 서로 길들여진다면 넌 나에

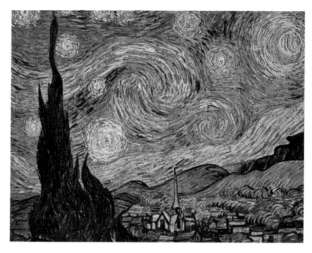

〈별이 빛나는 밤〉, 1889, 캔버스에 유채, 73.7×92.1, 미국, 뉴욕, 현대미술관.

게 난 너에게 세상에 오직 하나뿐인 그대가 되는 거야. 네가 어느 별에
두고 온 한 송이 장미꽃을 그렇게 귀중하게 생각하는 것도 그 꽃을 위해
보낸 시간 때문이야."

산간 마을 왼쪽에 피라미드 모양의 사이프러스가 마치 장승처럼 솟
아 있다. 거대하게 자란 것으로 보아 한 번도 자르지 않은 것 같다. 사
이프러스는 한 번 절단하면 다시 자라지 않는다고 한다.
마을의 집과 올리브 숲에 어둠이 깃든 것을 제외하면 밤인데도 환
하다. 모두 잠든 시간에 우주는 찬란하게 깨어나는가 보다. 잠든 시간
이면 어떤 인연도 다 쉬게 마련이다. 그제야 별들이 낮에 훔쳐본 이야
기를 주고받으며 소용돌이치고 있다.

그야말로 노자의 《도덕경》에 나온 화기광和其光 동기진同其塵이다. 진塵은 흙먼지로 속세의 모든 것을 뜻한다. 빛과 속세가 모두 잠든 어둠속에서 활발하게 어우러져 있는 것이다.

앞에서 보았던 〈론강의 별이 빛나는 밤〉과 비교해보자. 강변의 두 사람이 깨어 있고, 별빛은 황금 빛기둥처럼 강물에 각기 아롱져 있다. 산중의 별은 모두 잠들고 나서야 둥글게둥글게 돌고 있다. 원형圓形의 묵시록처럼…….

고흐의 그림을 보면 후반기로 갈수록 중요 부분에 유화물감을 두껍게 바르는 임파스토impasto 기법이 돋보인다. 이 기법은 이미 렘브란트, 루벤스 등도 사용했는데 고흐가 더 극적으로 활용했다. 원색의 물감을 빛이 닿는 부분에 덧칠해주면 실제 사물처럼 역동성이 두드러질 뿐 아니라 화면이 입체적으로 변한다.

이렇게 되면 회화가 조소彫塑처럼 된다. 그래서 고흐의 작품을 실물로 보면 복제물과는 다른 차원의 인상을 받게 된다. 입체감에서 오는 깊은 감동이 전율을 안겨주기 때문이다.

## ● 형, 내 아이도 빈센트라 부를래

6월에 그린 고흐의 그림을 본 테오는 깜짝 놀랐다. 그는 "형의 그림은 항상 극단까지 밀어붙인다"며 "보고 있노라면 나도 롤러코스터를 탄 것처럼 현기증이 날 정도"라고 말했다. 과연 그림 판매상다운 표현이다. 고흐의 그림이 대중의 취향보다 너무 앞서갔다는 것이다.

7월에 테오의 아내 요안나가 고흐에게 특별히 부탁을 했다.

"내년 초에 세상에 나올 아이의 대부godfather가 되어주세요. 허락해주시면 아이를 빈센트라 부를게요."

고흐는 요안나의 말에 몹시 기쁘면서도 조카가 자신처럼 굴곡진 인생을 살까 봐 꺼려져 선뜻 대답하지 못했다. 그러나 테오 부부는 아이가 불굴의 의지로 자기만의 명작을 그리는 삶을 살길 바라며 '빈센트'라고 이름을 지었다.

이 일이 있고 난 뒤, 고흐는 보호자 한 명과 함께 요양원 근처의 채

〈채석장 가는 길〉, 1889, 네덜란드, 암스테르담, 반 고흐 미술관.

석 중인 바위산을 둘러보았다.

고흐는 이 그림을 구상하던 중 아를에 다녀왔는데, 한동안 잠잠하던 공황증에 또 시달리면서 물감을 짜 먹거나 석유를 마시는 등 기행을 벌였다. 그러다가 증세가 가라앉으면 다시 그림을 그린 끝에 〈채석장 가는 길〉을 8월에 마무리했다.

같은 시기에 고흐는 심신이 약해질 때마다 요양원 창가에 서서 전형적인 시골 풍경을 바라보며 또 하나의 작품, 〈사이프러스가 있는 밀밭〉을 완성했다.

흰 구름 떠가는 파란 하늘과 푸른 언덕을 배경으로 노란 집 몇 채가 있다. 그 앞에 밀밭이 있고 키 큰 사이프러스가 서 있다. 앞에 무성한 풀잎조차도 꼿꼿한 것을 보면 바람 한 점 없는 날이다. 생레미 요양원

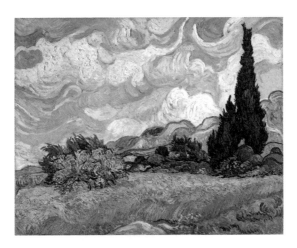

〈사이프러스가 있는 밀밭〉, 1889, 캔버스에 유채,
72.1×90.9, 미국, 뉴욕, 메트로폴리탄 미술관.

에서 고흐의 눈에 가장 자주 들어온 것이 사이프러스였다.

고흐는 그전에 해바라기 연작을 그렸듯 높이 치솟은 이 나무를 모
티브로 연작을 그리기 시작했다. 이 작품들은 능숙한 임파스토 기법을
사용해 수직으로 선 사이프러스를 기준으로 삼고 수평을 장엄하게 구
성했다. 해바라기가 해를 상징하면서도 해를 따라가는 이중의 의미가
있다면 사이프러스는 오직 위로 올라간다. 옆으로 퍼지지 않고 창공을
뚫을 듯 오른다.

고흐는 생레미 요양원에 와서 어려서부터 공감해온 해바라기에 필
적할 만큼 사이프러스의 치솟는 생명력에도 공감하게 된다.

〈사이프러스와 별과 길〉, 1890, 네덜란드, 오테를로, 크뢸러뮐러 미술관.

〈사이프러스와 별과 길〉을 보면 하늘에는 초승달과 해가 떠 있고 달과 해를 중심으로 유성이 흐른다. 두 사람 중 한 명이 어깨에 삽을 멘 것으로 보아 일하러 가는 이른 아침인 듯도 하다. 모든 것이 중첩적이다. 그 뒤의 아담한 집 앞으로 꽤 고급스러운 마차 한 대가 오고 있다.

역시 이 그림도 화면에서만은 해와 달과 별보다 높이 치솟은 사이

프러스가 중심을 잡아주고 있다.

〈두 여인과 사이프러스〉를 보자. 머리는 단정하게 묶고, 원피스를 입고 허리를 잘록하게 묶은 자매가 정원을 거닐고 있다. 언니인 듯한 이가 들꽃 한 송이를 들고 있다. 붓 터치로 굽이치듯 그리는 고흐의 화법이 그대로 드러난다.

〈두 여인과 사이프러스〉, 1889, 캔버스에 유채, 92×73,
네덜란드, 오테를로, 크뢸러뮐러 미술관.

한편, 여동생 빌레미나는 고흐가 다시 이상 증세를 보였다는 소식을 듣고는 "오빠의 그림이 너무 좋다. 내게 선물해달라"고 부탁했다. 이후 안정을 찾은 고흐는 〈아침 밀밭에서 수확하는 농부〉를 그려서 빌레미나에게 보내주었다.

빌레미나는 고흐의 다섯 동생 중 성격이나 예술적 소질 면에서 고흐와 가장 많이 닮은 동생이었다. 특히 꽃꽂이에 재능이 있어 네덜란

〈아침 밀밭에서 수확하는 농부〉, 1889,
캔버스에 유채, 73.2×92.7, 네덜란드, 암스테르담, 반 고흐 미술관.

드 〈백합 저널〉지에 '특별한 꽃꽂이 안내'라는 글을 기고하기도 했다.

마침내 고흐는 1889년 9월 파리에서 개최된 앵데팡당 전에 초대되었다. 파리 시민들은 이 전시회에서 처음으로 고흐의 그림 〈붓꽃〉과 〈론강의 별이 빛나는 밤〉을 만나게 된다. 관람객들은 그전까지 보아온 다른 작가들과 근원적으로 달라 파격이라며 처음엔 낯설어 했지만, 보면 볼수록 편안해진다고 이구동성으로 말했다. 그리고 전시회가 끝나고 나서도 테오를 만날 때마다 고흐의 그림을 본 감동을 잊을 수 없다고 감탄했다.

고흐는 해바라기, 사이프러스 외에 올리브나무도 연작 소재로 삼았다. 자연 형상의 묘사를 통해 인간 감정을 표현하기를 좋아했던 고흐에게 해바라기는 열망, 사이프러스는 생의 의지, 올리브는 성숙을 의미했다.

프로방스 지방은 포도 농사와 올리브 농사가 번창했다. 어디를 가나

올리브나무가 무성했다. 그리스, 로마에서는 이 올리브 가지로 승리의 월계관을 만들었다. 그래서일까? 고흐는 과수원의 올리브나무 잎에 스치는 바람 소리에 태고의 비밀스러움이 있다고 여겼다.

성숙해진다는 것은 바로 이 비밀을 깨달아가는 것이다. 정말 소중한 것은 눈에 보이지 않기에 마음으로 깨달아야 한다.

## ● 어머니, 저에겐 캔버스가 밭이에요

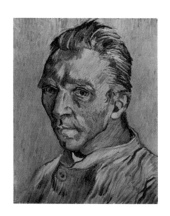

〈자화상〉, 1889.

1989년에 그린 이 자화상은 칠순을 맞은 어머니의 생일 선물로 보낸 작품이다. 서른여섯 해 동안 살면서 늙으신 어머니를 챙겨드리기는커녕 심려만 끼쳐 송구한 감정이 눈빛과 표정에 가득하다. 그래서 어머니를 정면으로 보지 못하고 있다.

다른 자화상과는 달리 이 작품에는 수염이 없다. 어머니에게 건강한 모습을 보여주고 싶어 평소 기르던 수염을 잘랐기 때문이다.

자화상을 보내며 고흐는 어머니에게 말했다.

어머니.

런던, 파리 등 유럽의 어지간히 큰 도시에 다 살아봤지만, 저는 여전히 농부처럼 느끼고 생각해요. 준데르크에서 자라서 그런가 봐요.

뭐니 뭐니 해도 세상에서 농부가 가장 중요한 것 같아요. 저는 농부들보다 못하지만, 저에게는 캔버스가 밭이에요. 일하는 분들도 쉴 때 책이나 그림이 필요하죠. 그런 그림을 그리겠습니다.

이 작품을 끝으로 고흐는 더 이상 자화상을 그리지 않았다.

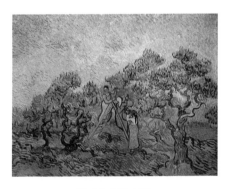

〈올리브 수확〉, 1889.

〈올리브 수확〉은 고흐가 생레미에서 올리브나무를 주제로 삼아 그린 14개 작품 중 하나다. 한 사람은 사다리에 오르고 또 한 사람은 나무 기둥을 밟고 열매를 따주면 또 다른 사람이 받고 있다.

그해 가을이 깊어 나무마다 마지막 잎새가 남아 있을 때, 고흐는 마

지막 신발 그림을 그렸다.

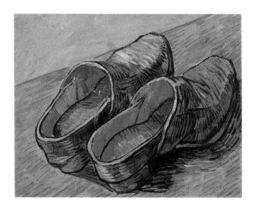

〈가죽 나막신 한 켤레〉, 1889, 네덜란드, 암스테르담, 반 고흐 미술관.

누가 신고 다녔을까? 의료진? 환자? 아니면 농부? 농부의 것이라고
하기에는 거친 자연을 접한 흔적이 없다. 그렇다면 고흐의 성향으로
미루어 보아 환자의 신발일 것이다. 어쩌면 본인의 신발일지도 모른다.

그렇게 볼 만한 이유가 있다. 당시만 해도 비싼 가죽으로만 만든 신
보다는 대부분 나무로 만들고 가죽을 입힌 가죽 나막신을 많이 신었
기 때문이다. 고흐가 그린 신발은 총 7점이다. 파리에서 5점, 아를에서
1점에 이어 이 나막신이 마지막이다.

우선 이 나막신은 파리에서 그린 구두보다 훨씬 정갈하다. 세로 사
선으로 붓질한 황토색 배경에 검은 신발을 세로 사선으로 붓질을 했
다. 황토색에 붉은색을 더했고, 신발에 초록색을 더해 자연에 대한 동

경을 드러낸다.

고흐는 낭만적인 미화를 싫어해서 밀레의 자연주의 화풍을 좋아했다. 요양원에 들어간 뒤에는 밀레의 〈낮잠〉을 아흔 번이나 모사하면서 마음을 진정시켰고, 급기야 같은 주제로 〈정오의 휴식〉을 그렸다. 구성은 밀레의 〈낮잠〉과 같지만 구도가 반대이며, 밀레보다 거칠고 더 투박하다.

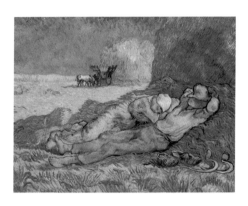

〈정오의 휴식〉, 1889~1890, 73×91, 프랑스, 파리, 오르세 미술관.

추수를 끝낸 뒤 건초 더미를 정리하고 있다. 정오가 되어 건초 더미 그늘 아래 누워 신발을 벗고, 낫을 그대로 놔둔 채 잠이 들었다. 얼마나 달콤한 잠인가. 남편은 밀짚모자를 눌러쓴 채 큰 대(大) 자로 누워 있고, 아내도 그 옆에 누워 있다. 저 멀리 또 다른 볏단 옆에는 마차가 보이고, 그 옆에서 말이 한가로이 여물을 먹고 있다.

고흐는 이 모습에 왜 그리 감동했을까? 자신의 불안정한 삶과 비교

해볼 때 뿌린 대로 수확하고, 몸은 고되어도 쉬고 싶을 때 쉴 수 있는, 자고 싶을 때 거친 짚단 위에서라도 잘 수 있는 삶⋯⋯.

고흐는 그렇게 자발적인 노동과 휴식의 자연스러운 순환의 모습에서 안정을 찾았던 것이다.

## ● 요양원의 돌 벤치

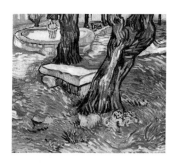

〈생폴 요양원의 돌 벤치〉, 1889, 브라질, 상파울루, 상파울루 미술관.

그해 11월, 고흐는 요양원에 갇혀 지내야만 하는, 허락 없이는 외출도 할 수 없는 답답한 심정을 〈생폴 요양원의 돌 벤치〉라는 작품에 분출해놓았다.

분수대의 물이 얼어 있다. 물을 뿜지 않는 분수다. 소나무 잎으로 붉게 물든 뜨락에 놓인 하얀 벤치는 황량하기 그지없어 고흐뿐 아니라 요양원 입소자들의 고독한 내면을 대변한다. 이 그림 역시 천재적인 고흐의 색조 처리 능력을 여실히 드러낸다.

그 역량의 최고봉이 12월에 그린 〈계곡 위에서 본 밭 가는 농부〉다.

완만한 계곡, 풍수지리로 보아도 최고의 명당자리다. 뒤에 산이 있고, 그림에는 나오지 않았지만 아래로 가면 계곡물이 흐르고 있을 것이다. 토양이 농사짓기에 최적이고, 집으로 난 길과 주변의 나무도 푸르다. 말이 쟁기를 끌고 있는 모습이 색칠한 동양화 느낌도 난다.

독수리가 계곡을 내려다보는 식으로 고흐가 그린 것이다. 밭 사이의 경계와 쟁기질하는 밭고랑이 대각선으로 교차하면서도 구성적 통일을 이루며, 그림 내부에 잠재된 강력한 에너지가 느껴진다.

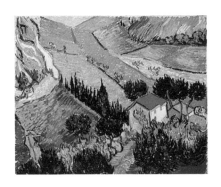

〈계곡 위에서 본 밭 가는 농부〉, 1889,
러시아, 상트페테르부르크, 에르미타주 미술관.

한편, 고흐의 이런 분투 어린 작업을 안타깝게 바라보던 귀족 출신 화가가 있었다. 코르몽의 화실에 같이 다니던 툴루즈 로트레크다. 그는 친구지만 고흐를 존경했고, 밥과 술을 자주 사는 등 다정다감하게 대했다.

## ● 고흐의 전시를 위해 결투까지 신청한 로트레크

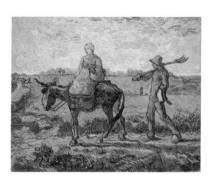

〈일하러 가는 아침〉, 1890, 러시아, 상트페테르부르크, 에르미타주 미술관.

다음 해 1월, 고흐는 〈일하러 가는 아침〉과 〈첫걸음〉을 그렸다

이른 아침에 나귀를 탄 아내를 따라 쇠스랑을 멘 남편이 일하러 가고 있다. 어쩌면 고흐는 예술적인 열정에 휘말린 사람으로 살면서도 평범한 일상을 내심 동경했을 수도 있다.

〈첫걸음〉은 곧 태어날 조카를 생각하며 그렸을 것이지만, 이도 역시 사랑했던 이들과 헤어진 뒤 이룰 수 없었던 행복한 가정에 대한 그리움을 표현한 것이리라.

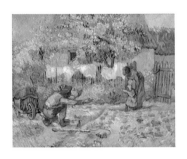

〈첫걸음〉, 1889~1890, 미국, 뉴욕, 메트로폴리탄 미술관.

고흐는 두 작품을 그린 뒤, 지누 부인이 많이 아프다는 소식을 듣고 안타까운 마음에 편지를 썼다.

살면서 누구나 만나는 역경이 때로는 유익이 되기도 한답니다. 삶을 지속해야 한다는 것을 배울 수만 있다면 말입니다. 때로는 실망도 하고 불평도 하지만, 시간이 흐르면 다시 일어날 힘을 내게 됩니다.
저는 가끔 건강이 회복되는 게 두려울 때도 있습니다. 그럴 때마다 인간이 나무로 만든 인형이 아니라서 병도 있다고 생각하면 밝아집니다.
여하튼 속히 쾌차하길 빕니다.

같은 달, 벨기에의 브뤼셀에서 20인전이 기획되었다. 이때도 친구 로트레크가 고흐를 적극 추천했다.
그런데 함께 전시하기로 되어 있던 벨기에의 화가 앙리 드 그루 Henry de Groux가 고흐의 작품 6점을 보더니 극렬히 반대하고 나섰다.

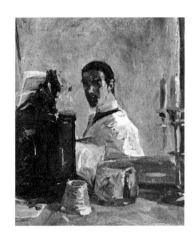

앙리 드 툴루즈 로트레크, 〈거울 앞에 선 자화상〉,
1880, 프랑스, 알비, 툴루즈 로트레크 미술관.

"너무 충격이다. 이런 그림이 내 그림과 같이 전시되다니……. 나는
철수하겠다!"

앙리 드 그루는 사회적 사실주의를 대표하고 있었다. 그러자 로트레
크는 펄쩍 뛰며 앙리 드 그루에게 삿대질을 했다.

"같은 화가끼리 너무 비열하다. 결투로 결판내자!"

하지만 시냐크 등이 적극 만류해서 두 사람의 결투는 이루어지지
않았다.

우여곡절 끝에 고흐의 작품이 전시되었고, 비평가들의 의견도 완
전히 갈렸다. 색채가 너무 강렬하고 야만적이라는 의견이 다수였으나
딱 한 사람, 알베르 오리에Albert Aurier만이 고흐의 작품이 진흙 속의 진
주라는 것을 알아보았다. 오리에는 유명한 잡지 〈메르퀴르 드 프랑스

Mercure de France〉에 실린 '고독한 화가 고흐'라는 제목의 글에서 "수령에 빠진 예술계에 새 활력을 불어넣을 것"이라고 극찬했다.

이 잡지의 편집자 레미 드 구르몽Remy de Gourmont은 유명한 상징주의 시인이었다. 그의 대표적인 시가 "시몬 너는 좋으냐, 낙엽 밟는 소리가"로 시작하는 시 〈낙엽〉이다.

마침내 고흐의 작품이 이 전시회에서 처음으로 판매되었다. 구매자는 외젠 보흐의 누이 안나 보흐Anna Boch였다. 안나도 화가였지만 부흐의 취미 생활 정도로 그림을 그리고 있었다. 그녀는 고흐의 작품 중 〈붉은 포도밭〉을 구입했다. 동생인 외젠과도 친하고 가난한 고흐를 도우려는 뜻도 있었지만, 그녀는 고흐의 예술을 좋아했다.

안나는 〈붉은 포도밭〉을 고급 액자에 넣어 집에 걸어두고 손님들에게 자랑하곤 했다.

"이 그림이 너무 뛰어나 제 작품 활동을 못할 지경이랍니다."

## ● 봄이 오기 전 먼저 피는 아몬드꽃

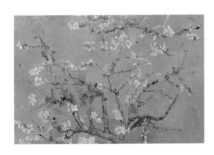

〈아몬드꽃〉, 네덜란드, 암스테르담, 반 고흐 미술관.

브뤼셀의 전시회가 끝난 뒤, 테오의 아들 빈센트가 태어났다. 고흐는 이 조카에게 〈아몬드꽃〉을 그려 선물했다.

겨우내 앙상했던 아몬드 나뭇가지에 화사한 꽃이 피어 있다. 아몬드는 매화처럼 겨울이 다 가기 전, 아직 봄이 오기 전인 1월 말부터 꽃망울이 부풀어 오른다.

평생 자신을 후원해준 동생 테오, 테오가 낳은 조카 빈센트.

자신의 이름까지 물려받은 조카를 생각하며 그려서인지 차분하고 평온하다. 100여 개가 넘는 꽃봉오리 하나하나에 정성이 들어가 있어

어느 꽃봉오리도 약해 보이지 않는다. 연달아 피어 있는 꽃들이 서로 정겹게 붙어 있으며, 하늘도 갓 피어난 꽃을 축하하듯 구름 한 점 없이 청명하다.

조카에게 이 그림을 보내고 나니 좋은 소식이 들려왔다. 생폴 요양원의 펠롱 원장은 고흐가 완전히 회복되었다고 보았다. 그래서 고흐가 1년간 병석에 누워 있는 지누 부인에게 초상화를 전해주러 다녀오겠다고 했을 때 이를 허락했다.

고흐는 부인의 초상화를 들고 혼자 아를로 갔다. 지누 부인은 만난 지 얼마 안 된 고흐에게 "우린 오랜 친구"라며 용기를 북돋아준 사람이었다. 그런 지누 부인에게 초상화를 건네며 고흐는 "질병은 인간이 나무가 아니기 때문에 겪는 것"이라며 위로하고 하루속히 회복되기를 빌었다.

그런데 아를에 다녀온 뒤 고흐는 다시 심각한 탈진 증세를 보였다. 이 증상은 다른 때와 달리 두 달 동안 지속돼 펠롱 원장을 당황하게 만들었다.

그런 가운데서도 고흐는 두 작품을 완성했다. 하나는 프랑스 화가이자 판화가 귀스타브 도레Gustave Doré의 삽화를 모작한 〈죄수들의 운동〉이다. 이 작품을 보면 고흐가 그림을 그릴 때 얼마나 치열하게 고민했는지 짐작할 수 있다. 고흐는 무엇이든 그림에 담아내기를 원했다. 이미 현실과 자연 속에 존재하고 있는 것을 발굴할 뿐만 아니라 그 속에 담긴 어떤 이미지를 끌어내려 했다.

## ● 파놉티콘 사회

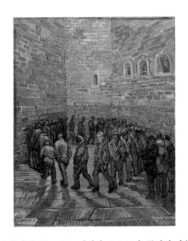

〈죄수들의 운동〉, 1890, 러시아, 모스크바, 푸시킨 미술관.

죄수들이 돌고 있다. 좁고 높은 공간 안에서 줄지어 돌고 있다. 저렇게 공간이 높은 것은 죄수들을 저 위에서 몰래 내려다보기 위해서다. 얼마나 높은지 죄수들이 고개 들어 쳐다볼 생각도 하지 못한다.

간수는 언제든 죄수를 보지만 죄수는 간수를 보지 못한다. 이런 상황이 지속되면 죄수는 간수가 늘 보고 있다는 생각에 간수가 보지 않아도 스스로 자기를 통제하고 규율하게 된다. 일찍이 영국 철학자 제

러미 벤담이 예견한 원형 감옥, 즉 파놉티콘panoption이다.

〈죄수들의 운동〉에는 정보화된 디지털 사회의 어두운 면이 보인다. 디지털 사회의 빅브라더big brother는 정보를 독점하는 자다. 빅브라더는 눈에 보이지도 않지만 공동체에 정체성을 부여한다. 불응하면 소외라는 부당한 형벌을 내린다. 자, 과연 누가 죄수인가.

또 한 작품은 오노레 도미에Honoré Daumier의 판화를 바탕으로 그린 〈술 마시는 사람들〉이다.

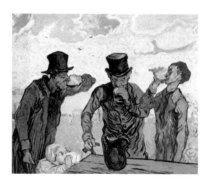

〈술 마시는 사람들〉, 1890, 캔버스에 유채, 60×73,
미국, 시카고, 시카고 아트 인스티튜트.

대낮이다. 넓은 들판, 테이블 위에 큼지막한 술병이 놓여 있고, 네 명이 술을 따라 마신다. 뒤쪽 공장 굴뚝에서 연기가 올라온다. 네 사람의 옷차림으로 보아 여유 있는 중산층이다. 그런데 피부는 까칠하다. 그만큼 술을 즐겼다는 의미다.

허리가 굽은 노인은 탁자에 기대어 술을 들이켠다. 등장인물들을 병

자처럼 표현한 것은 술에 의존하는 고흐 자신을 반성하는 의미도 있다. 고흐는 그러면서도 술을 쉽게 끊지 못했다. 탁자와 술병이 청록색인 것은 독한 압생트임을 나타낸다. 그 시절 압생트는 '녹색요정'이라 불리며 음주 욕구를 자극했다.

고흐도 테오에게 보낸 편지에서 과도한 음주와 흡연이 자신을 비롯해 많은 사람의 정신을 혼란하게 한다고 적은 적이 있다.

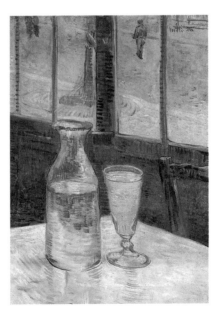

〈압생트가 있는 정물〉, 1887, 네덜란드, 암스테르담, 반 고흐 미술관.

## ● 과찬의 평론은 부담스러워

그 뒤 3월에 개최된 앵데팡당 전에는 고흐의 유화 10점이 전시되었다. 몸이 아픈 형을 대신해 전시회에 다녀온 테오가 기쁜 소식을 전해주었다.

형. 이미 형은 성공하고 있어.
형의 그림이 얼마나 관심을 끄는 줄 알아?
모네도 전시된 작품 중에 형의 그림이 으뜸이라 했고, 다른 화가들도 우리 집까지 찾아와 형의 다른 작품을 보더니 도무지 따라갈 수 없다며 감탄했어.
형, 제발 건강해.
형이 건강을 회복했다는 소식보다 더 큰 기쁨은 내게 없어. 형…….

테오의 진심이 통한 것일까. 4월 말, 안정을 찾은 고흐가 테오에게 편지를 보냈다.

테오, 가련한 테오야.

나 때문에 슬퍼하지 말아라. 네 가족이 잘 살고 있는 것만으로도 내게 살 용기를 준단다.

한 가지 부탁이 있다. 제발 오리에 씨에게 내 그림에 대한 평론을 그만 쓰라고 해다오. 내가 너무 침체돼 있어 세상에 알려지는 것을 원치 않아. 그림 그릴 때 기분이 전환되었다가도 사람들이 그의 평론에 대해 이야기하는 것을 들으면 다시 고통에 빠진다.

나는 아직 그렇게 찬사를 받을 만큼 일류 화가는 아니란다.

오리에의 평론이 실린 〈메르퀴르 드 프랑스〉

아마 고흐는 요양원 의사나 간호사, 입소자들이 고흐를 보고 고독에 싸인 화가 운운하는 것을 들었던 모양이다. 특히 고흐가 그림을 그릴 때면 뒤에 모여 평론에 나왔던 "혼돈된 삶의 순간을 영롱한 단조로움으로…", "광기 어린 영롱함" 등 수군거리는 소리에 극도로 신경이 예민해졌다.

그뿐 아니라 고흐는 상징주의자가 아니었다. 그런데도 오리에는 고흐를 '이데아를 향해 비약하는 상징주의자'로 분류하고, 원색의 열정이 바로 관념 표출을 위한 것이라고 했다. 심지어 '아카데미즘과 부르주아에 맞선 메시야적 존재', '광기가 번뜩이는 천재'로까지 극찬했다.

하지만 고흐는 그런 평가가 거북하기만 했다. 자신의 예술적 소신과 전혀 달랐기 때문이다. 고흐는 전인적 예술 행위야말로 신 없이 사는 영혼들의 궁극적 속죄 행위이며 구원의 방편이라 믿고 있었다. 그래서 오리에에게 "나는 초월의 신봉자가 아니다"라고 항변까지 했다.

〈고흐가 테오에게 쓴 편지〉. 1885.

---

고흐는 그림을 그릴 때면
테오에게 미리 스케치로 보여주며 작품을 설명했다.
편지마다 영혼의 작가답게 덧없이 떠오른 발상이라도 꾸준한 의지로
구상화 과정에 생명을 불어넣으면
위대한 작품이 된다는 신념이 담겨 있다.

인생이란 걷는 것.
목적지에 도달했다 해도 또 다른 곳을 향해 걷고 또 걷는 것.
별에 다다를 때까지 걷는 것.
걷다가 걷다가 별이 되면 은하수로 흐르는 것이 인생.

Van Gogh

## ● 비탄에 잠긴 노인

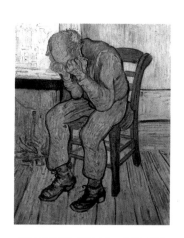

〈비탄에 잠긴 노인(영원의 문에서)〉, 1890,
네덜란드, 오테를로, 크뢸러뮐러 미술관.

고흐는 잡지에 평론이 더 이상 실리지 않게 해줄 것을 테오에게 부탁한 뒤 마음이 홀가분해졌다. 아직 40도 안 된 나이인데 늘 죽을 것 같은 공황에 시달리는 자신을 보며 그는 살아온 날보다 살 날이 훨씬 적게 남은 노인을 그린다.

저 노인은 혼자일까? 아내는 살아 있을까? 먼저 죽은 자녀는 없을까? 혹시 아무리 노력해도 고쳐지지 않는 어떤 질병 때문일까? 가진 것도 없는 노인네라며 천대받고 사는 것은 아닐까? 아니면 뒤늦게 누

군가를 사랑했는데 그 사람에게 거절을 당했을까? 무엇 때문에 저토록 비탄에 잠겨 있을까?

노인의 오른쪽 옆에 화롯불이 타오르고 있다. 보랏빛이 도는 파란 옷과 초록빛이 감도는 황색 배경의 색채감이 노인의 비탄을 적절히 전달한다. 그림의 선은 각지지 않고 둥글다. 노인은 원만하게 젊은 시절을 보냈다. 그 노인이 웅크린 채 불끈 움켜쥔 두 주먹으로 얼굴을 감싸고 있다.

나이도 들기 전에 이미 심신이 쇠약해진 고흐의 입장에서는 노인의 모습이 '저렇게라도 늙어갈 수 있을까' 하는 비탄이었을 것이다.

고흐가 요양원에 온 지 1년쯤 되었을 때였다. 고흐는 요양원에 머무르는 것이 돈만 낭비하는 일이라는 생각을 한다. 요양원의 식사라고는

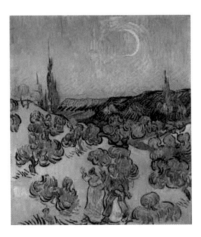

〈황혼의 산책〉, 1890.

빵과 수프 정도였고, 치료라고는 일주일에 두 차례 정도의 목욕이 전부였기 때문이다.

요양원을 떠날 생각을 하니 북프랑스가 그리웠다. 고흐는 그동안 그려온 올리브 연작 시리즈 중의 하나인 〈황혼의 산책〉을 마무리했다.

늦은 황혼이다. 일찍 해가 지는 산등성이에는 벌써 어둠이 내려앉았고, 하늘에는 고운 눈썹 같은 초승달이 떠 있다.

달빛 아래 올리브나무 사이로 한 커플이 걷고 있다. 그동안 고흐가 즐겨 그렸던 사이프러스 두 그루가 올리브 숲 외곽에 대문처럼 서 있다. 초승달보다 걷고 있는 커플의 모습이 더 확연하다.

여인의 옷은 달빛보다 더 노랗다. 남자는 분명 고흐로 보인다. 그렇다면 저 여인은?

쇼팽의 〈야상곡〉이 어울리는 초저녁이다.

● 오베르의 들판

　　요양원을 떠나겠다는 고흐의 결심에 테오도 동의했다. 그래서 고흐는 5월 17일에 요양소를 나와 파리행 기차를 타고 테오의 집으로 가서 이틀간 머물렀다. 테오의 아내 요안나는 병색이 완연하고 초췌할 줄 알았던 고흐가 혈색도 좋고 웃는 얼굴에 다부지고 건장한 모습이어서 놀랐다.

　　고흐가 아를로 떠난 지 3년여 만에 다시 파리로 돌아왔다는 소식을 들은 탕기 영감, 카미유 피사로, 아르망 기요맹 등이 찾아왔다. 테오는 이들과 함께 형이 머무를 장소를 상의했다. 피사로가 평소 여러 화가들과 함께 그림을 그리러 가는 곳이라며 오베르를 소개했다. 파리 근교의 우아즈강을 끼고 있는 시골 마을이었다.

　　오베르의 밀밭은 자연 그대로 잘 보존된 풍광과 어울렸다. 오베르에는 마침 폴 가셰Paul Gachet 박사가 살고 있었다. 가셰는 정신과 의사인

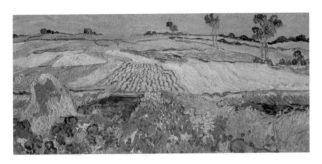

〈오베르의 들판〉, 1890, 캔버스에 유채, 50×100, 오스트리아, 빈, 빈 예술사박물관.

데다가 박사 논문도 우울증에 관해 썼다. 또 아마추어 화가로서 예술가들과도 친분이 두터웠다.

가셰 박사는 자칭 예술가들의 심리에 정통하다며 피사로, 마네, 르누아르, 세잔 등을 가끔 진단도 하고 치료도 해주었다. 테오는 형보다 먼저 가셰 박사를 만났다. 테오에게 고흐의 증세를 들은 가셰 박사는 정신병과는 전혀 무관하며 얼마든지 회복될 수 있다고 했다.

그래서 고흐는 5월 말경 가셰 박사를 만나러 오베르로 갔다. 과연 오베르는 고흐의 표현처럼 심각하리만큼 아름다웠고, 가셰 박사 역시 신이 만나게 해준 인연이라 할 만큼 신뢰가 갔다. 고흐는 가셰에게 자신의 올리브 연작 중 한 작품을 선물했다.

고흐는 오베르에서 지내기 위해 가장 저렴한 숙소를 찾았는데, 라부 부부가 운영하는 여인숙이었다. 고흐는 나중에 라부 부부의 딸 아들린 라부의 초상화도 그렸다. 아들린은 열세 살 소녀로 고흐가 오베르에 머무르는 동안 그의 숙식을 담당하며 누구보다 가까이에서 그를 지켜

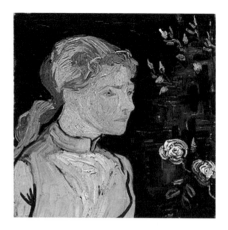

〈아들린 라부의 초상〉, 미국, 클리블랜드, 클리블랜드 미술관.

보았던 인물이다.

　고흐는 라부 부부의 여인숙 3층에서 5월 20일부터 7월 29일까지 약 70일 동안 기거하며 80여 작품을 남겼다. 매일 한 작품 이상을 그린 셈이다. 고흐는 이 시기에 비록 파이프를 물고 담배는 피었지만 압생트도 끊고 독서와 편지, 예술 활동에만 전념했다.

　고흐가 얼마나 정확히 움직였던지 동네 사람들은 고흐를 칸트처럼 '움직이는 시계'라 불렀다. 그런 고흐가 아낌없이 시간을 보낼 때는 천진난만한 아이들과 더불어 장난을 칠 때뿐이었다. 그 모습을 지켜본 이웃들은 고흐를 세상 어느 누구보다 건강한 사람이라 생각했다.

## ● 피아노 치는 마르그리트

〈코르드빌의 초가집〉, 1890, 캔버스에 유채,
72×81, 프랑스, 파리, 오르세 미술관.

고흐는 생레미 요양원에 있을 때 차츰 사라져가는 초가집에 대한 향수를 느꼈다. 그런데 오베르에 와보니 아직 초가집이 많이 남아 있었다. 코르드빌의 초가집도 그중 하나였다.

나선형으로 뻗은 나뭇가지와 구름의 소용돌이가 지붕을 물결치게 하는 듯하다. 세 요소가 기하학적 균형을 이루며 유유자적한 정취를 만든다.

고흐는 세잔 등 예술가들이 즐겨 찾은 오베르 마을의 거리도 캔버스에 담았다.

〈오베르 마을의 거리〉, 1890, 미국, 세인트루이스, 세인트루이스 미술관.

칠하다 만 푸른 하늘, 돌담 위의 붉은 지붕과 녹색 나무, 노란 길과 꽃으로 시골 거리에는 자연미가 생생하게 살아 있다. 고흐는 왜 이 그림을 미완성인 채 놓아두었을까?

〈오베르 마을의 거리〉에는 부재의 미학이 돋보인다. 지붕과 맞닿은 부분, 마치 뭉게구름처럼 보이는 그 여백이 더 많은 상상을 야기한다. 이 작품은 미완성의 극치미가 드러나는 그림이다.

고흐는 그림을 그리다가 심란해지면 가셰 박사를 찾아갔는데, 그것은 핑계에 가까웠다. 실은 가셰의 딸 마르그리트를 모델로 세우고 싶어 했던 것이다.

마르그리트 가셰는 고흐가 그때까지 접한 여인들과는 달리 절제미와 교양미를 갖춘 여인이었다. 고흐가 마르그리트를 연인으로 흠모했는지는 분명치 않지만, 가셰 박사는 이미 고흐가 마르그리트에게 호감이 있다는 것을 간파하고 그림 모델로 세워도 좋다고 허락했다.

가세 박사도 가끔 고흐의 숙소를 찾아와 그림을 보며 입에 침이 마르도록 칭찬했다. 그럴 때마다 고흐는 가세 박사에게 그림을 선물로 주었다. 그러고 보면 가세 박사는 정말 예술가의 심리를 잘 파악했던 모양이다.

〈정원 속의 마르그리트 가세〉, 1890, 프랑스, 파리, 오르세 미술관.

신바람이 난 고흐는 마르그리트를 우선 정원에 세웠다. 푸릇푸릇한 기운이 넘치는 정원, 활짝 핀 흰 장미 가운데 하얀 드레스를 입고 선 마르그리트의 청순미가 더욱 돋보인다. 마치 삶이 에버그린으로 지속될 것만 같다.

다음 날, 고흐는 다시 가세 박사의 집을 찾아가 연분홍 드레스를 입은 마르그리트에게 피아노 연주를 부탁했다.

마르그리트는 먼저 쇼팽의 〈야상곡 20번〉을 연주하더니 연이어 〈빗방울 전주곡〉을 연주했다. 건반 위 마르그리트의 손놀림이 유연하고, 자신이 치는 피아노 음에 심취한 표정이다.

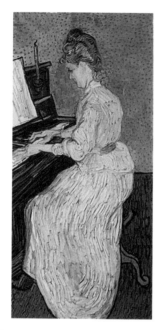

〈피아노를 치는 마르그리트 가셰〉, 1890, 스위스, 바젤, 바젤 미술관.

〈빗방울 전주곡〉은 쇼팽이 조르주 상드를 그리며 작곡한 곡이다. 어느 추운 겨울날, 상드는 결핵을 앓던 쇼팽을 데리고 파리를 떠나 따뜻한 지중해 섬 마조르카로 갔다. 하루는 쇼팽이 심하게 기침을 해서 상드가 약을 구하러 외출했는데, 어느덧 날은 저물고 비바람만 거셌다. 방파제에 부딪히는 파도 소리를 들으며 쇼팽은 이제나저제나 상드가 돌아올까 노심초사하다가, 피아노 의자에 앉아 〈빗방울 전주곡〉을 즉흥적으로 완성했다고 한다.

며칠 뒤, 고흐는 마르그리트를 밀밭으로 데려갔다. 기다란 밀 잎사

귀 끝에 막 피어난 꽃이 달려 있다. 그사이 마르그리트의 눈빛도 어느
덧 고흐에게 기울어 있다.

〈밀밭에 서 있는 처녀〉, 1890, 캔버스에 유채, 66×45,
미국, 워싱턴, 국립미술관.

그런데 〈밀밭에 서 있는 처녀〉를 작업한 뒤, 가셰 박사는 딸이 고흐
와 더 이상 작업을 진행하지 못하게 했다. 그렇게 고흐의 모델 일을 그
만둔 뒤에도 마르그리트는 평생 독신으로 지냈다.

## ● 테오와 조카가 아프대요

〈오렌지를 든 아이〉, 1890.

　가셰 박사의 반대로 더 이상 마르그리트를 그릴 수 없게 된 고흐는 한동안 낙심해 있었다. 그러다가 마을 목수 빈센트 레베르Vincent Levert 의 두 살배기 아들 라울 레베르의 초상화를 그리며 위안을 삼았다.

　〈오렌지를 든 아이〉를 보면 아이는 모든 것이 신기하고 천진난만하다. 그래서 행복의 기운이 넘친다. 웃고 있는 아이와 아이가 앉아 있는 풀밭이 혼연일체가 되어 있다. 고요 속에 생경한 환희에 잠긴 아이의 두 뺨도 손에 잡고 있는 오렌지와 색조가 닮았다.

고흐 작품의 특징인 대상의 내재적인 힘은 이 그림에서 상호 조화와 안식 속으로 침잠해 있다.

그 뒤, 고흐는 퐁투아즈로 갔다. 오베르에서 파리 방면으로 한 정거장을 가면 퐁투아즈 역이다. 그곳의 드빌 호텔 거리에 있는 총포점에서 고흐는 권총을 한 자루 구입했다. 그 권총은 당시 상용되던 모델로 인명살상용이 아니라 밭에 모이는 까마귀 등 새 떼나 짐승을 쫓기 위한 것이었다. 그래서 소리만 컸지 화력은 비교적 약했다.

이 총과 화구를 들고 들녘에 나가 새 떼를 쫓으며 창작에 열중할 때 테오 가족이 찾아왔다. 고흐는 미리 오베르 역에 나가 조카에게 줄 유아용 둥지까지 사들고 기다렸다. 역무원도 없는 작은 시골역에 테오 가족이 내리자 고흐가 달려가 조카를 덥석 안았다. 그는 감격에 겨워 눈물을 흘렸다.

테오와 요안나가 만류해도 고흐는 조카를 꼭 안고 앞장섰다. 먼저 고흐의 숙소를 함께 둘러보고 오베르 역 좌측 언덕에 있는 가셰 박사의 저택으로 갔다. 그 저택에는 넓은 정원도 있고, 동물원도 갖춰져 있었다. 가셰 박사와 함께 점심 식사를 하는 자리에서 고흐는 깜짝 놀랄 만한 이야기를 들었다.

테오가 자주 현기증이 나고 건망증도 심해지면서 자꾸 실언을 한다는 것이었다. 가셰 박사가 주의 깊게 듣더니 아무래도 뇌질환인 마비성 치매 증세 같다고 했다. 하지만 테오와 고흐는 설마 하며 이 말을 무시했다.

사실 그보다는 현실적 고민이 더 컸다. 당시 테오는 계속 고흐의 생

활비를 대면서 고흐의 그림을 팔아 충당해보려고 노력했다. 하지만 그림은 한 점도 팔리지 않았고, 부담은 눈덩이처럼 커졌다. 그래서 테오는 그림 딜러를 그만두고 다른 일을 찾던 중이었다.

〈테오 반 고흐〉

고흐는 테오와 조카의 약한 몸도 챙길 겸 공기 좋은 오베르에 와서 살라고 권했다. 하지만 테오는 만일 화상을 그만두면 네덜란드로 가서 사업을 하고 싶다며 거절했다. 그날 고흐는 조카를 그리고 싶어 했지만, 테오는 물론 조카 빈센트도 건강이 좋지 않아 그리지 못했다.

## ● 밀 이삭이 속삭이는 소리

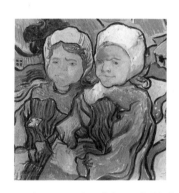

〈두 소녀〉, 1890, 프랑스, 파리, 오르세 미술관.

고흐는 아픈 동생에게 힘이 되기는커녕 짐만 되는 자신의 처지에 더 깊은 자책감에 휩싸인다. 테오의 가족이 파리로 돌아간 뒤, 그는 마치 넋이 빠진 것처럼 거리를 걸었다. 그러다가 문득 놀고 있는 두 소녀가 그의 눈에 들어왔다.

앙증맞다. 발랄하면서도 눈썹과 눈동자, 입, 코 얼굴 전반에 어떤 일이라도 다 견뎌낼 만큼 강인한 힘이 흐른다. 아이답지 않게 앞에 모은 손도 그렇다. 개구쟁이인데도 머리에 쓴 덮개 모자나 옷이 정갈하다.

〈두 소녀〉는 이제 4개월 된 아픈 조카에게, 동생 테오에게 강인하라고 권하는 것 같다. 그리고 어쩌면 자신에게도……. 어린아이에게도 배울 것은 배워야 하니까.

〈비 오는 오베르 들판〉, 1890, 캔버스에 유채, 50×100,
영국, 웨일스, 카디프 국립박물관.

두 소녀를 그리고 나니 때맞춰 비가 쏟아지기 시작했다. 고흐는 마치 신들린 듯 다시 비 내리는 오베르 들판을 화폭에 옮겼다. 그러고는 온몸이 비에 젖은 채 터벅터벅 숙소로 돌아가 다음 날 태양이 빛날 때까지 그대로 쓰러져 잠이 들었다.

아침도 거른 채 고흐는 다시 화구를 들고 나갔다. 전날에는 비 내리는 장면을 그렸고, 이번에는 활짝 갠 장면을 그렸다.

인생이란 그런 것이다. 지구가 생긴 이래 수만 년을 흐리다 개다를 반복하는 것처럼 한 사람의 생도 희로애락이 반복한다. 늘 흐린 날만 있으면 살 수 없다. 늘 밝은 날만 있으면 지구는 사막이 되고 만다. 비가 오면 비가 오는 대로, 맑으면 맑은 대로 사는 것이다.

〈오베르 전경〉, 1890, 네덜란드, 암스테르담, 반 고흐 미술관.

언덕 사이에 전원주택이 줄지어 있다. 저들 가운데도 지금 흐린 가정이 있을 것이고, 맑은 가정도 있을 것이다. 행복한 가정은 그 사연이 비슷하고, 불행한 가정은 각기 오만 가지 사유가 있을 것이다.

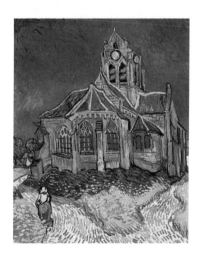

〈오베르의 성당〉, 1890, 캔버스에 유채, 74×94, 프랑스, 파리, 오르세 미술관.

그 마을에서 얼마 떨어진 곳에 700년도 더 된 중세기 성당이 있었다. 중세 13세기 초에 프랑스에서 시작된 고딕 양식으로 스테인드글라스 창문을 크게 낸 성당이었다. 창문의 빛은 보라색이 가미된 청색이며, 지붕은 전체적으로 보라색이고 일부분만 오렌지색이다. 구름 한 점없는 코발트블루의 하늘이 이 성당의 배경이다.

배경만 보면 단조로운데 땅으로 시선을 돌리면 분홍빛으로 반짝이는 모랫길이 두 갈래로 나 있다. 여인이 걷고 있는 왼쪽 길은 마을로 가는 길이고, 오른쪽 길은 공동묘지로 가는 길인데 텅 비어 있다.

성당의 오른쪽 길로 가면 공동묘지가 나오고, 그다음에는 드넓은 밀밭이 나온다. 〈오베르의 성당〉을 그린 다음 날, 고흐는 곧장 밀밭 한가

〈밀의 귀〉, 1890.

운데로 나아갔다.

바람결에 고흐의 얼굴에 맺혀 있던 땀이 날아갔다. 밀도 바람에 흔들렸다. 고흐는 전체 밀밭 가운데 앞부분을 확대해 줄기와 열매를 찬찬히 담아냈다. 일렁이는 녹색 바다의 왼쪽 상단에 파란 국화cornflower 한 송이가 피어 있고, 오른쪽 아래엔 분홍빛 나팔꽃bindweed이 세 송이 피어 있다.

고흐는 〈밀의 귀〉를 그리며 밀 이삭이 살랑거리는 소리를 들었다고 한다. 무슨 소리였을까?

## ● 거친 붓 터치, 세심한 묘사의 최고봉

6월 말경, 고흐는 찰스 프랑수아 도비니Charles François Daubigny의 정원을 찾아간다. 그가 평소 존경했던 도비니는 이미 10여 년 전에 세상을 떠났고, 그곳에는 부인이 살고 있었다.

고흐뿐 아니라 모네, 피사로 등도 도비니의 채색 기법에 많은 영감을 받았다. 특히 고흐에게 영향을 끼친 작품은 도비니가 작고하기 1년 전에 남긴 작품 〈달이 뜨는 오베르〉였다.

오베르 역 앞의 큰길을 건너면 고흐의 숙소가 있고, 그 뒤로 도비니의 집이 있다. 도비니가 이곳에 정착한 뒤 모네, 카미유 코로, 도미에, 세잔, 르누아르 등도 찾아와 야외 스케치를 했다.

이때 고흐는 어떻게 거친 붓 터치와 세심한 묘사를 병행할 수 있었을까? 상반된 두 가지 기법의 최고봉이 〈도비니의 정원〉에서부터 연달아 그린 〈건초 더미〉, 〈황혼의 풍경〉 등이다.

〈도비니의 정원〉, 1890, 캔버스에 유채, 56×101.5, 스위스, 바젤, 쿤스트 박물관.

〈도비니의 정원〉을 보자. 중앙 저택 앞에 나무로 둘러싸인 드넓은 전원이 있다. 저택 앞의 나무 그늘 아래에는 편안한 의자와 탁자가 있다. 붓 터치가 거칠면서도 이토록 세심할 수 있다는 것이 놀랍다.

이런 정원에서 맘껏 거닐 수만 있다면……. 그림에서 녹색 내음과 꽃향기가 난다.

〈건초 더미〉, 1888, 캔버스에 유채, 73.6×93, 미국, 오하이오, 톨레도 미술관.

도비니의 정원을 그린 뒤, 고흐는 비 온 뒤의 해 질 녘 풍경을 그렸다. 오베르 성에 서서히 일몰이 오고 있다. 무성한 배나무 가지에 스며든 어둠과 황금빛 석양의 배경이 멋진 대조를 이룬다. 밭의 곡식은 풍요롭게 출렁이고, 보랏빛이 나는 짙은 잎사귀가 성을 싸안고 있다.

〈황혼의 풍경〉, 1890, 캔버스에 유채, 50×107, 네덜란드, 암스테르담, 반 고흐 미술관.

작품에는 작가의 내면세계가 투영되기 마련이다. 당시 테오는 실직한 데다 아프기까지 했고, 고흐의 작품은 여전히 주목받지 못하는 상황이었다. 그런데도 이런 명작이 나오다니…….

이 시기의 고흐에게 인생이란 얼마나 더 오래 살았느냐, 얼마나 더 주목받았느냐가 아니라 살면서 얼마나 선한 영향력을 끼쳤느냐가 중요했던 것이다.

처음 화가가 되려고 했을 때 "그래, 내 그림으로 사람들을 어루만지고, 내 그림을 보면 고흐는 마음이 참 따뜻하다고 말하게 하자"고 다짐

했던 것처럼. 그리고 테오에게 "내게 확실한 것은 아무것도 없지만, 저 별빛이 내게 꿈을 꾸게 하지. 나는 그림을 꿈꾸고, 그림은 내 꿈을 나타내고 있단다" 하고 말했던 것처럼.

이미 고흐는 마치 그물에 걸리지 않는 바람처럼, 구름처럼 그렇게 평소의 꿈을 그리고 있었다. 그래서 거친 붓 터치와 세심한 묘사를 병행할 수 있었다.

〈황혼의 풍경〉을 그리던 도중, 고흐는 테오와 함께한 어린 시절을 떠올렸다.

'테오와 함께 곤충채집을 한다고 해가 지는 것도 잊고 들판을 누볐지. 어둑해지면 어머니가 달려와 우리의 이름을 불렀지. 테오… 빈센트… 어디 있니? 어두워졌어. 집에 가야지.'

갑자기 테오 가족이 그리워졌다. 고흐는 날짜를 따져보고 7월의 첫 일요일에 파리행 기차를 탔다.

## ● 고흐와 로트레크와 발라동

휴일에 파리를 찾은 고흐는 먼저 로트레크를 만났다. 두 사람은 압생트를 마시며 회포를 풀었다. 로트레크는 고흐의 일상을 물어본 뒤 자신의 고민도 털어놓았다.

남프랑스 영주의 아들인 로트레크는 어려서 낙상한 이후 하반신 성장이 멈췄다. 그래서 귀족이 즐기는 승마와 사냥을 못하는 대신 혼자 그림을 그리며 화가가 되었다. 백작인 아버지는 아들이 화가가 되는 것을 수치로 여겼지만, 어머니가 몰래 도와주어 몽마르트르에 집도 구하고 코르몽 화실에서 미술 교육도 받을 수 있었다.

그 뒤 로트레크는 주로 몽마르트르의 물랭루주 등 공연장 모습을 많이 그렸다. 물랭루주에서 그 유명한 캉캉춤이 시작되었다.

로트레크는 1885년에 수잔 발라동을 만난다. 가난한 세탁소집 사생아였던 발라동은 서커스 곡예사를 거쳐 화가들의 모델이 되면서 예

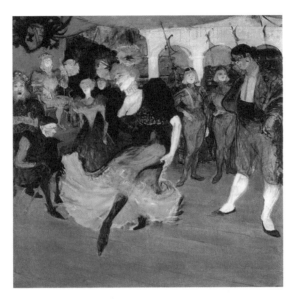

앙리 드 툴루즈 로트레크, 〈볼레로를 추는 마르셀 렌더〉, 1895~1896,
미국, 워싱턴, 국립미술관.

술가들의 뮤즈로 떠올랐다. 그녀는 르누아르, 드가 등과 사랑을 나누
었다. 훗날 피아니스트 에릭 사티가 발라동에게 푹 빠져 그 유명한 〈나
그대를 원해요Je Te Veux〉를 작곡하기도 했지만 냉대를 당했다. 발라동
이 사랑한 사람은 따로 있었기 때문이다.

수잔 발라동이 사랑한 사람은 바로 로트레크였다. 로트레크는 자신
의 화실에 발라동이 그린 드로잉을 붙여놓고 다른 화가들이 보게 함으
로써 그녀가 화가가 될 수 있게 후원해주었다.

1887년, 발라동이 로트레크에게 청혼했지만 로트레크는 이를 거절
했다. 자신의 신체적 악조건 때문에 사랑을 믿지 않았던 것이다. 거절

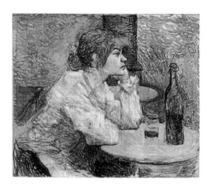

앙리 드 툴루즈 로트레크, 〈압생트를 마주한 수잔 발라동〉, 1887,
미국, 케임브리지, 포그 미술관.

당한 발라동은 자살 소동을 벌이기까지 했다.

로트레크가 발라동과의 관계로 고민할 때 마침 고흐가 파리로 찾아왔다. 고흐를 데리고 물랭루주로 가서 압생트로 마음을 달래던 로트레크가 물었다.

"빈센트, 사랑을 믿어? 난 안 믿어. 날 보라고. 돈은 많지, 써도써도 계속 나오니까. 우리 집 재산은 프랑스가 망하기 전엔 끄떡없어. 저기 춤추는 여자들을 좀 봐. 내가 마음만 먹으면 얼마든지 내 여자로 만들 수 있어. 그런데 말이야, 여자들이 왜 날 좋아하는 줄 알아? 바로 내 주머니의 돈 때문이야. 사랑이 어디 있어? 돈이 있지만 몸은 이런 나 로트레크, 이 모습 이대로 사랑할 여자가 있을까? 나는 그게 싫어. 그래서 발라동뿐 아니라 그 누구하고도 결혼하지 않는 거야. 사랑을 믿지 못해서……"

"……"

묵묵부답인 고흐에게 로트레크는 책 두 권을 주었다. 보들레르의 시집《악의 꽃》과 니체의 철학서《인간적인 너무나 인간적인》이었다.

로트레크가 말했다.

"내가 발라동에게 주었던 책인데, 청혼을 거절했더니 돌려주었어. 네가 가져."

## ● 가셰 박사가 나보다 더 우울한 것 같아

　　로트레크와 술을 마시고 고흐는 늦은 오후에 테오의 집으로 갔다. 그리고 방에서 부부가 나누는 대화를 듣게 된다.

　　"결혼하고 아이까지 생겼는데도 회사에서 월급을 안 올려주네. 그런데 형은 나만 만나면 오베르로 오라고 하고."

　　테오의 푸념에 요안나가 맞장구를 쳤다.

　　"애를 도시에서 키워야지 시골로 가면 안 돼요."

　　다시 테오의 목소리가 들렸다.

　　"형의 그림을 아무리 팔려고 해도 팔리지 않으니, 너무 힘들어. 당신한테도 미안해. 형도 이젠 결혼해서 가정을 꾸리면 좋으련만⋯⋯. 아, 나도 모르겠어. 언제까지 형을 돌보아야 하는지. 그렇다고 내가 돕지 않으면 살아갈 수 없는 형을 모른 척할 수도 없고⋯⋯."

　　뒤이어 요안나의 한숨 소리가 들려왔다.

순간, 고흐는 온몸이 얼어붙는 것 같았다. 잠시 뒤 정신을 차린 그는 곧장 테오의 집을 나와 오베르로 향했다.

다음 날, 우울한 마음을 달래러 가셰 박사를 찾아갔지만, 그는 예전 같지 않게 냉랭했다. 마르그리트도 나와보지 않았다. 가셰 박사는 "더 이상 내 딸과 작업하지 말게"라는 말만 반복했다. 그제야 고흐는 가셰 박사가 자신과 마르그리트가 서로 좋아하게 될까 봐 우려한다는 것을 눈치챘다.

그동안 고흐는 마르그리트를 좋아하면서도 가셰 박사에 대해서는 실망하고 있었다.

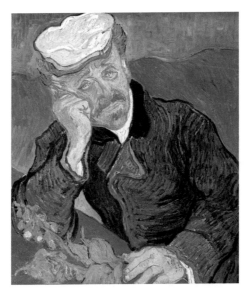

〈가셰 박사의 초상〉, 1890, 캔버스에 유채, 68×57, 프랑스, 파리, 오르세 미술관.

처음 가셰 박사를 만났을 때, 고흐는 그가 자신과 많이 닮았다고 생각했다. 고흐가 열정적으로 얘기하면 무엇이든 잘 받아주었다. 하지만 가셰 박사는 어딘지 모르게 예민했으며, 혼자 몽상에 자주 빠졌다. 사실 고흐가 흥분하거나 침울해하면 진정시켜주는 말 몇 마디 외에는 별다른 치료법도 없었다.

고흐는 가셰 박사의 표정을 침울한 모습으로 보았고, 자신보다 더 깊은 노이로제에 걸린 것으로 보았다. 고흐가 그린 〈가셰 박사의 초상〉에도 가셰 박사는 울적한 표정으로 뭔가 골똘히 생각하는 모습이다.

안정에 도움이 되는 이야기를 들으러 갔다가 오히려 가셰 박사의 우울한 모습만 확인한 고흐는 그 뒤 다시는 가셰 박사를 찾지 않고 그림에만 몰두했다. 그때 그린 작품 중 하나가 〈오베르의 계단〉이다.

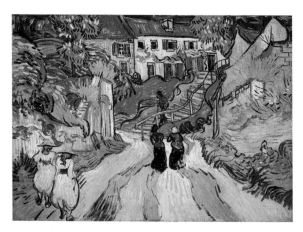

〈오베르의 계단〉, 1890, 캔버스에 유채, 50×70.5, 미국, 세인트루이스, 세인트루이스 미술관.

지팡이를 든 노인이 계단을 내려오고 있고 네 여인은 계단을 향하고 있다. 하늘은 거의 보이지 않지만 그림이 무척 밝고, 계단 좌우에 밤나무꽃이 한창이며, 직선형 건물에 수직과 수평이 설정되어 있다.

그 가운데 전체 구도가 구불구불한 앞 도로를 따라 뒤로 리드미컬하게 움직인다. 한마디로 상존하는 자연과 무상하게 명멸하는 인생의 흐름을 유쾌하고도 황홀하게 표현한 작품이다.

## ● 까마귀 나는 밀밭

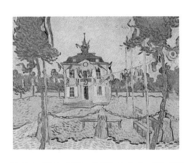

〈오베르 시청〉, 1890, 캔버스에 유채, 개인 소장.

고흐가 머물렀던 여인숙 앞에 오베르 시청이 있었다. 고흐가 그린 오베르 시청은 동화 속 건물처럼 아담하고 예쁘다. 이 작품은 7월 14일 청사 밖에 앉아서 그렸는데, 이날은 바스티유 데이Bastille Day였다.

바스티유 데이는 100년 전 파리 시민들이 바스티유 감옥을 점령하면서 프랑스혁명이 시작된 것을 기념하는 날이다. 청사 앞에는 자유, 평등, 박애를 상징하는 삼색기 등이 나부끼고 있다.

〈오베르 시청〉을 완성한 뒤, 고흐는 숙소에 돌아와 라부 부부에게 이 그림을 선물했다. 부부가 좋아하는 모습에서 힘을 얻은 고흐는 얼

마 뒤 밀밭으로 나갔다. 하늘에 떠 있는 구름 모양으로 보아 거센 태풍이 불어올 것 같았다.

흐린 날인데 눈부시게 푸르다. 태풍 직전의 고요가 너른 들판에 엄

〈구름 아래 밀밭〉, 1890, 네덜란드, 암스테르담, 반 고흐 미술관.

습해 있다. 저 멀리 지평선에 다가갈수록 청색이 더 짙어지는 것으로 보아 지평선 아래 먹구름이 곧 땅과 하늘의 경계를 형성할 것이다.

이 웅대한 풍광 앞에 인간은 만물의 영장이라는 의식을 내려놓을 수밖에 없다. 그 자리에서 밀밭은 춤을 추고 있다. 지진, 태풍 등 자연의 위세가 거세질수록 생태계의 최상위 포식자들은 숨을 죽인다. 하지만 이와는 달리 식물, 미생물 등 먹이사슬 아래로 내려갈수록 자유를 구가한다.

〈구름 아래 밀밭〉을 그린 뒤, 한바탕 폭우가 지나갔다. 그러자 그동안 숨죽여 있던 까마귀가 어디서에서인가 날아오기 시작했다. 고흐는 다시 화구와 권총을 챙겨 들고 밀밭으로 나갔다. 까마귀 떼를 향해 권총을 겨누었다가 곧 내려놓고, 그 대신 밀밭 길 주위에 날고 있는 까마

귀 떼를 클로즈업했다.

〈까마귀 나는 밀밭〉, 1890, 캔버스에 유채, 50.5×103,
네덜란드, 암스테르담, 반 고흐 미술관.

하늘의 신들이 인간을 다스리던 신화의 시대.

세계 곳곳에는 신들이 대홍수로 인간을 심판했다는 신화가 산재해 있었다. 그중 수메르 신화나 노아 신화 등을 보면 온 세계가 물에 잠겼을 때 방주에 탔던 사람들이 홍수가 그치자 가장 먼저 까마귀를 날려보낸다. 땅이 말랐는지 알아보기 위해서다.

만약 앉을 만한 땅을 발견하면 까마귀는 방주로 돌아오지 않는다. 이로써 방주를 댈 만한 육지가 드러났다고 판단하는 것이다.

엊그제만 해도 빗물이 흐르던 밀밭 위에 언제 그랬냐는 듯 태양이 붉게 타오르니 까마귀 떼가 먼저 나타나 먹이를 찾아 날고 있다. 이 광경은 저 들판이 존재하는 한 영원히 반복될 것이다. 파괴와 창조라는 필연적인 형식을 빌려서……

이를 프리드리히 니체는 '영원 회귀'라 했다. 밀밭과 홍수와 까마귀와 농부 등의 조건들이 조합해 여러 경우의 수가 나타나겠지만, 결국 경우의 수도 동일한 형태로 반복될 수밖에 없다.

그 앞에서 모든 것의 의미는 상실되고 만다. 오직 현재, 영원 회귀 속에 반복되는 지금 이곳, 새들이 나는 들판을 보는 이 일상이 곧 유토피아인 것이다.

⟨까마귀 나는 밀밭⟩은 고흐의 마지막 작품으로 알려졌지만, 고흐는 이후에도 몇 작품을 더 그렸다.

## ● 드러난 뿌리

〈나무 뿌리와 기둥〉, 1890, 캔버스에 유채, 50.5×100.5,
네덜란드, 암스테르담, 반 고흐 미술관.

7월 25일 이른 아침, 햇살이 퍼지기 시작할 무렵 고흐는 숙소에서
나와 오솔길을 걸었다. 그러다가 왼쪽 경사진 언덕에 나무 뿌리의 일
부가 드러난 것을 보고 이것을 그리기 시작했다. 화가들이 나무를 그
린 그림은 많지만 고흐처럼 뿌리를 그리는 경우는 드물다.

언뜻 보아 뼛조각 같다. 작품의 제목을 보고 다시 보면 황토색 비탈
에 드러난 나무 기둥과 뿌리인 것이 분명해진다.

나무 뿌리와 기둥의 색은 차가운 느낌의 남보라색으로 칠했다. 흙
속에 있어야 할 뿌리들이 벌거벗은 채 세상에 노출되어 춤을 추고 있

다. 고흐는 이 그림을 그리다가 '내가 벌거벗은 뿌리는 아닌가' 하는 상념에 젖는다. 그는 그림을 그리다가 미완성 상태로 들고 숙소로 돌아갔다.

고흐는 허탈한 기분으로 눈을 붙였다. 그리고 오후에 일어나 동생 테오에게 "캔버스와 물감이 부족하니 보내 달라"는 편지를 써서 주머니에 넣고는 밖으로 나갔다. 우체국으로 가던 길에 그는 발걸음을 들녘으로 옮겼다. 다 잊고 밀밭 사이로 걷고 싶었던 것이다.

아무도 없다. 밀 줄기는 누가 있어도 보이지 않을 만큼 훌쩍 자라 있었다. 로트레크가 준 니체의 책에 있던 글이 어렴풋이 떠올랐다.

춤추는 별을 잉태하려면 내면에 혼돈을 지녀야 한다. 신을 믿으려면 춤추는 신만을 믿어라. 날기를 원하거든 먼저 홀로 서라. 그리고 달리고 춤추는 것부터 배워야 한다.

보들레르도 춤을 '팔다리로 부르는 시'라 했던가.

바람이 분다. 밀밭이 황금색 물결로 출렁이는데, 고흐는 물랭루주에서 보았던 춤을 기억하며 그대로 춰본다. 어디선가 총소리 한 방이 들렸다. 밀 이삭을 파 먹으려는 까마귀 떼를 쫓기 위해서 그러는 모양이다. 평소 추지 않던 춤을 추니 세상이, 밀밭이 돌고 돌고 또 돈다. 하늘도 태양도 돈다.

고흐는 새하얘진 얼굴로 가슴을 부여잡고 하숙집 계단을 올라갔다. 주인 부부와 딸이 놀라서 물었다.

"왜 얼굴이 그렇게 창백해요? 가슴에 있는 그 빨간 자국은 뭐고요?"

"아무 일도 아니에요. 페인트 자국일 뿐……."

고흐는 그렇게 대답하고는 그 자리에 쓰러지고 말았다.

의사가 달려와 고흐의 가슴에 박혀 있던 총알을 빼냈다. 테오도 연락을 받고 달려왔다. 그제야 담배 한 대를 피울 만큼 의식이 돌아왔다. 가셰 박사는 곧 호전될 것이라고 했지만, 오진이었다. 총상으로 인한 감염은 더 심각해졌다.

이틀 뒤, 테오는 눈물을 흘리며 고흐의 손을 쓰다듬었다.

"더 친절하게 못해줘서 미안해. 짜증이 나도 내가 좀 더 참았어야 하는데…… 형이 이렇게 될 줄 몰랐던 거야. 다시 일어나, 형. 내가 좀 덜 미안하게."

"테오, 네 잘못은 하나도 없어. 형이 돼서 동생에게 짐이 된 내 탓이지. 나 때문에 얼마나 힘겨웠을지 생각하면 내가 더 미안하구나."

고흐는 테오의 손을 꼭 잡은 채 환히 웃는 얼굴로 이틀 만에 숨을 거두었다.

누가 고흐에게 총을 쏘았을까?

고흐 자신인가? 그렇다면 실수인가?

타인인가? 타인이라면 누구인가?

까마귀 떼를 쫓으려던 어느 농부의 오발탄인가?

이 논란은 지금도 미스터리로 남아 있지만, 분명한 점은 자살은 아니라는 것이다. 권총이 까마귀 떼를 쫓는 용도였던 데다가 자살하려던

사람이 피를 흘리며 숙소까지 걸어갔을 리 없기 때문이다.

　고흐가 남긴 물건을 정리하는 가운데 주머니에서 미처 부치지 못한
편지 한 통이 나왔다. 테오에게 보내는 편지였다.

　내가 말할 수 있는 것이라고는 그림밖에 없었다.
　그 외에는 아무것도······.

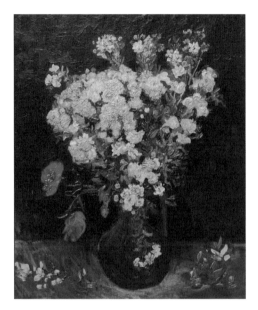

〈꽃이 든 꽃병(양귀비꽃)〉, 1887, 캔버스에 유채,
64×54, 이집트, 카이로, 칼릴 박물관에서 도난당함.

*Het het begin is misschien moeilijker dan wat dan ook.*
*maar houd moed. het komt good.*

무엇이든 시작이 어려울 수 있지만 용기를 내세요.
꾸준히 하다 보면 다 잘될 거예요.

_ 빈센트 반 고흐

새우와 고래가 함께 숨쉬는 바다

# 그림으로 말할 수밖에 없었다
– 그림으로 본 고흐의 일생

지은이 | 이동연
펴낸이 | 황인원
펴낸곳 | 도서출판 창해

신고번호 | 제2019-000317호

초판 인쇄 | 2023년 01월 20일
초판 발행 | 2023년 01월 27일

우편번호 | 04037
주소 | 서울특별시 마포구 양화로 59, 601호(서교동)
전화 | (02)322-3333(代)
팩시밀리 | (02)333-5678
E-mail | dachawon@daum.net

표지 & 본문 디자인 | 투에스북디자인

ISBN | 979-11-91215-69-4 (03600)

값 · 19,800원

**Publishing Club Dachawon** (多次元)
창해 · 다차원북스 · 나마스테